KB132882

숨은 그림 찾기 & 컬러링 여행

숨은 그림 찾기 & 컬러링 여행

초판 1쇄 인쇄_ 2019년 04월 25일 | **초판 1쇄 발행_** 2019년 04월 30일
엮은이_편집부 | **펴낸이_진성옥·오광수** | **펴낸곳_꿈과희망**
디자인·편집_윤영화
주소_ 서울시 용산구 백범로 90길 74, 103동 오피스텔 1005호(문배동 대우 이안)
전화_ 02)2681-2832 | **팩스_** 02)943-0935 | **출판등록_** 제2016-000036호
E-mail_jinsungok@empal.com
ISBN_979-11-6186-054-1 03650
※ 책 값은 뒤표지에 있습니다.
※ 새론북스는 도서출판 꿈과희망의 계열사입니다.
ⓒPrinted in Korea. | ※ 잘못된 책은 바꾸어 드립니다.

숨은 그림 찾기 & 컬러링 여행

세계를 여행하며 힐링하는

편집부 엮음

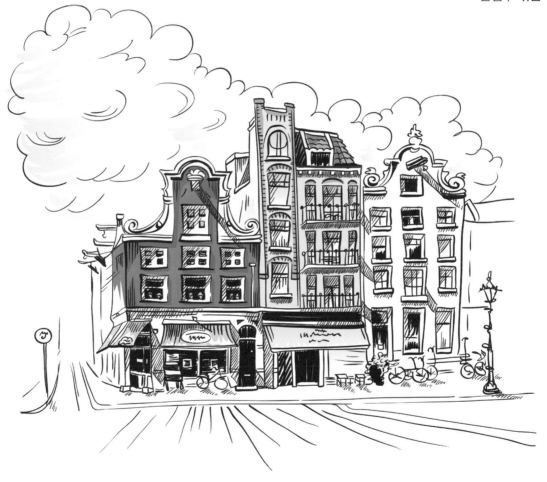

꿈과희망

이 책의 특징 및 활용방법

1. 구성

관광지로 유명한 세계의 도시를 주제로 하여 연필로 스케치한 그림으로 구성되어 있습니다.

각 도시그림 아래에 있는 숨은 그림들을 도시그림 속에서 찾아볼 수 있도록 구성되어 있습니다.

2. 컬러링 재료

컬러링 하고 싶은 도구로 색칠하면 됩니다.

색연필, 파스텔, 크레파스 등 다양한 도구로 색칠하면 됩니다.

- 유성 색연필 : 일반 색연필로 여러번 덧칠하지 않아도 되며, 유성 색연필은 강한 색과 부드러운 효과를 표현할 수 있습니다.

- 수성 색연필 : 수성 색연필로 색칠한 뒤 물을 사용하면 수채화 느낌이 나도록 표현할 수 있습니다. 기본 색칠을 한 뒤 세필붓이나 평붓 같은 브러쉬를 사용하면 간편하게 작업이 가능합니다.

3. 컬리링 할 때 참고

- 상상력을 마음껏 발휘하여 색을 칠해 보세요. 다양한 컬러링을 경험할 수 있고 나만의 작품을 만나게 됩니다.

- 빛의 방향과 명암을 생각하며 컬러링을 하고, 색의 강약을 조절해서 컬러링을 하세요.

- 유성 색연필과 수성 색연필을 혼합하여 그려보세요. 새로운 느낌의 작품을 만나게 됩니다.

평범한 일상에서 벗어나고 싶은 사람, 여행을 가고 싶은데 이런 저런 이유로 떠나지 못하는 사람, 미술은 왠지 어렵고 나와 상관없는 분야 같은데 꽃을 보면 그리고 싶고 숲속에 들어가면 빛에 따라 변하는 색을 마음에 담고 싶은 사람…

이제 조금씩 시간을 내어 컬러링 여행을 해보세요.

뉴욕의 도시를 걸어보기도 하고, 유럽의 어느 카페에서 차도 마셔보고, 베트남의 고즈넉한 거리를 걸어보고, 북유럽에서 멋지게 크루즈 여행을 해봅니다.

하나하나 집중해서 컬러링을 하다 보면 각 도시의 색깔은 이제 내가 원하는 모습으로 탈바꿈할 것입니다. 즐거운 마음이 생기고 평범한 일상도 아름답게 보일 것입니다.

숨은 그림도 찾고 나만의 컬러링을 하다 보면 어느 순간 우리는 행복한 시간을 보내고 있을 것입니다.

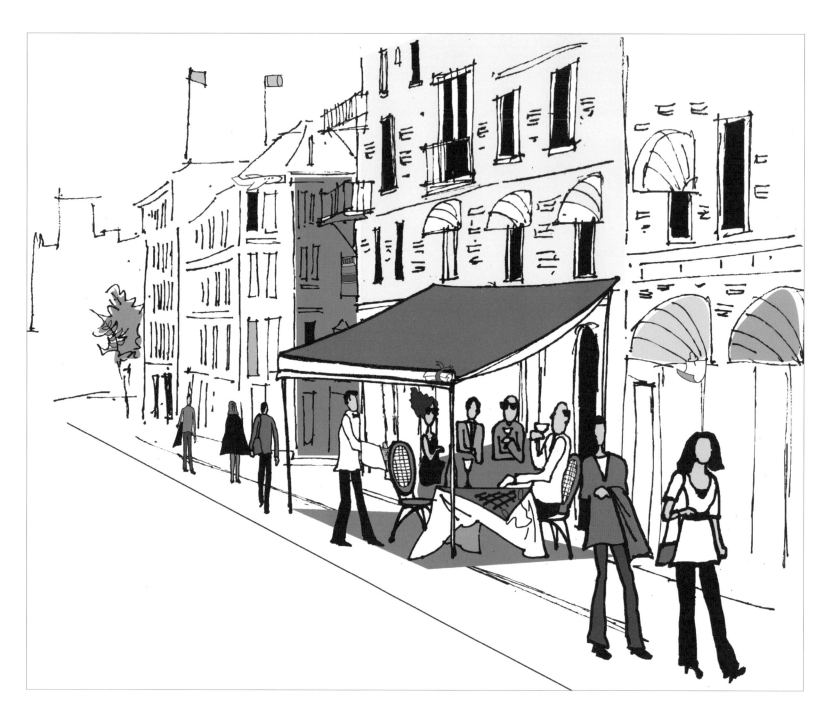

유럽 카페 거리의 멋스러운 풍경입니다. 위의 그림에서 숨은 그림을 찾아 보세요.

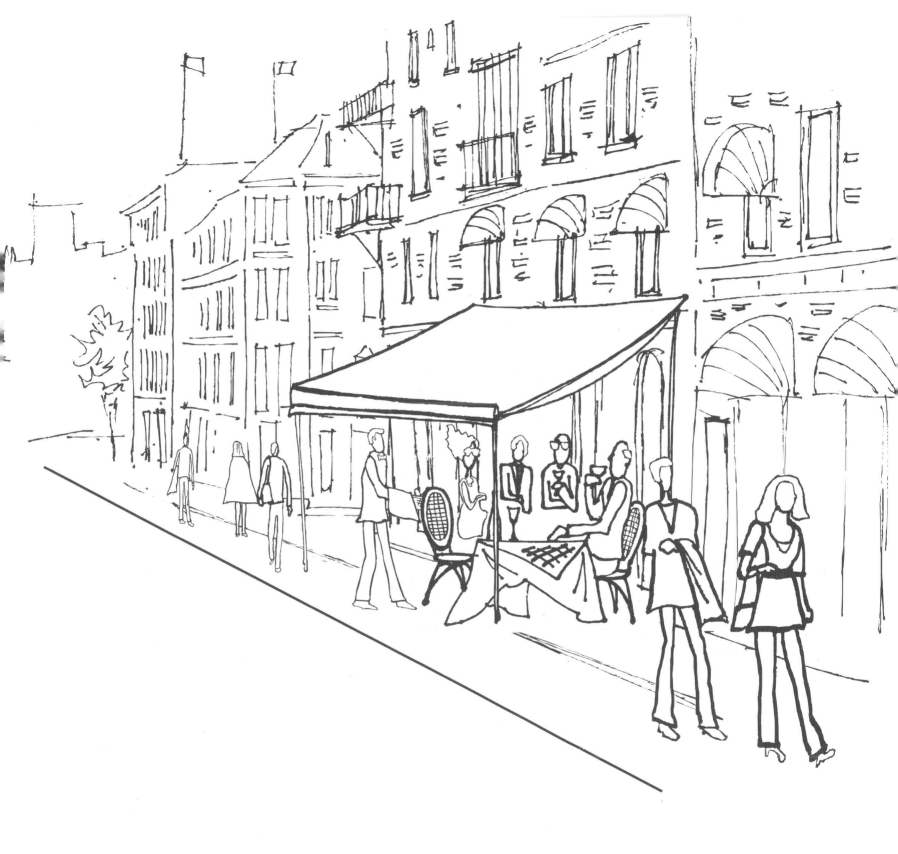

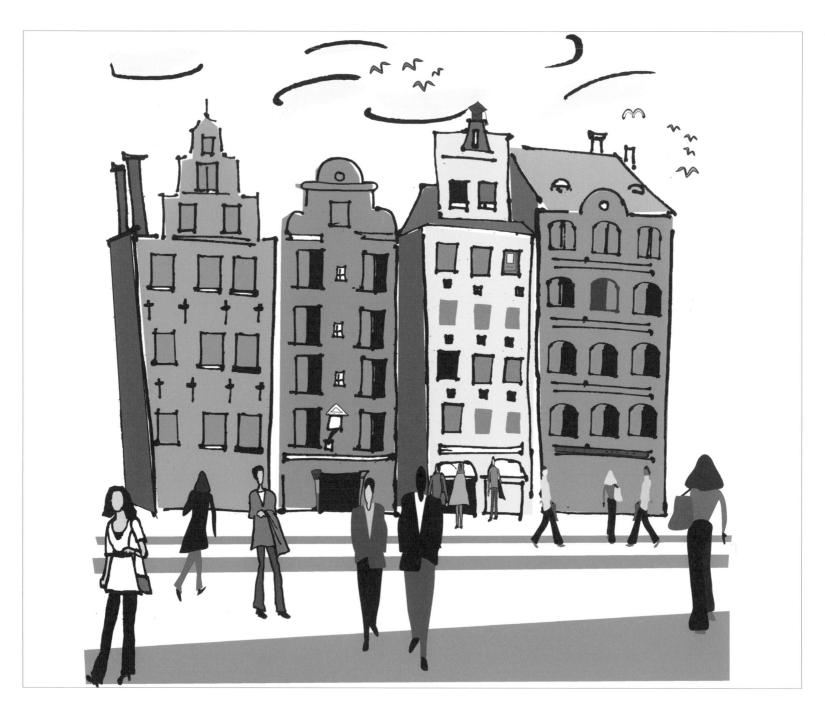

스톡홀름의 오래된 건물 풍경입니다. 위의 그림에서 숨은 그림을 찾아 보세요.

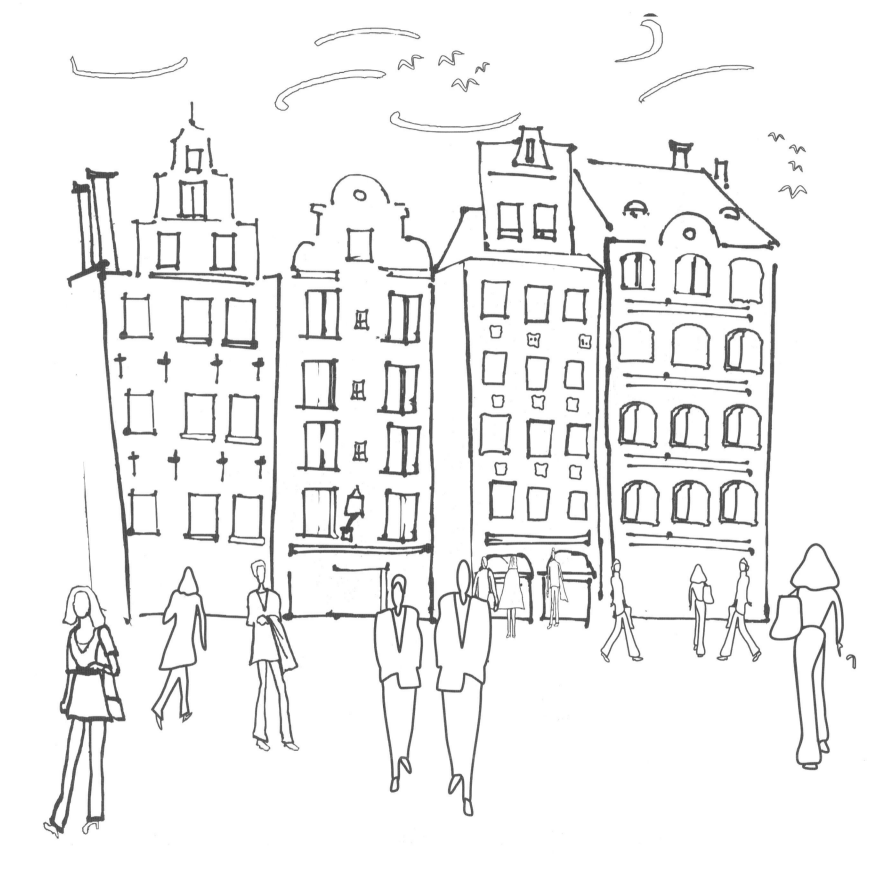

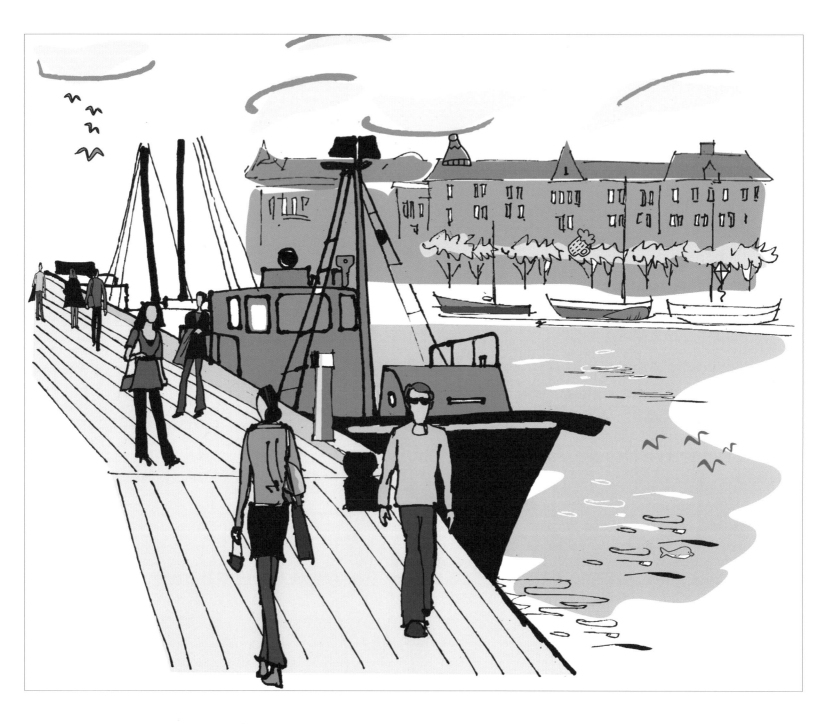

스웨덴의 스톡홀름 보트 항구입니다. 위의 그림에서 숨은 그림을 찾아 보세요.

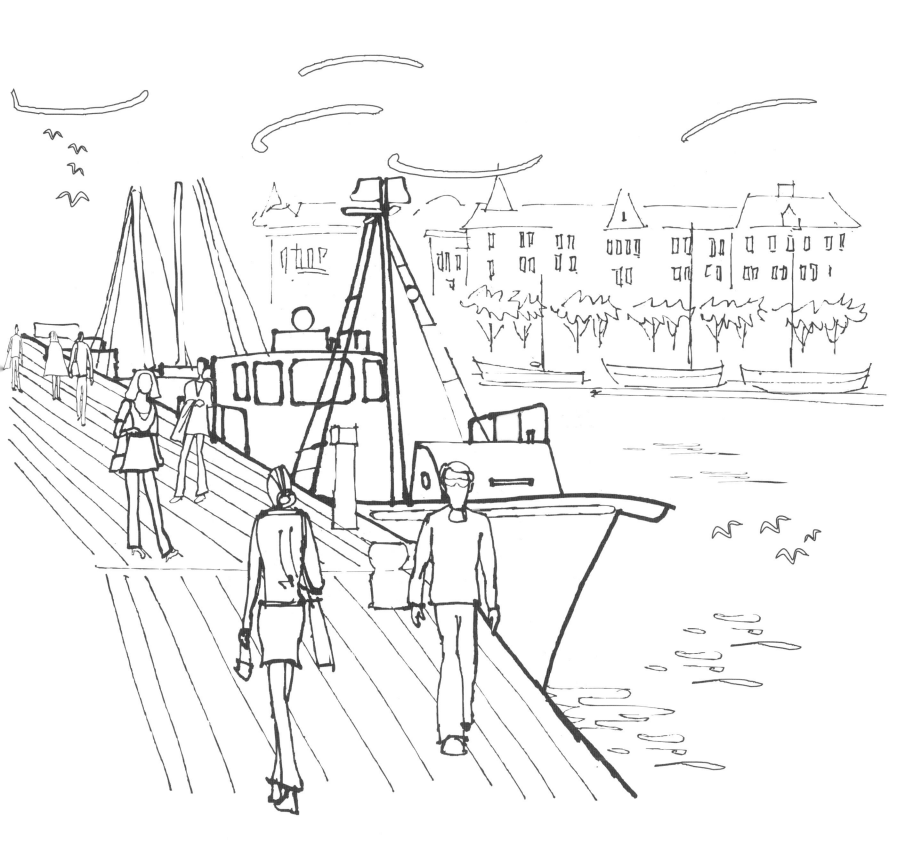

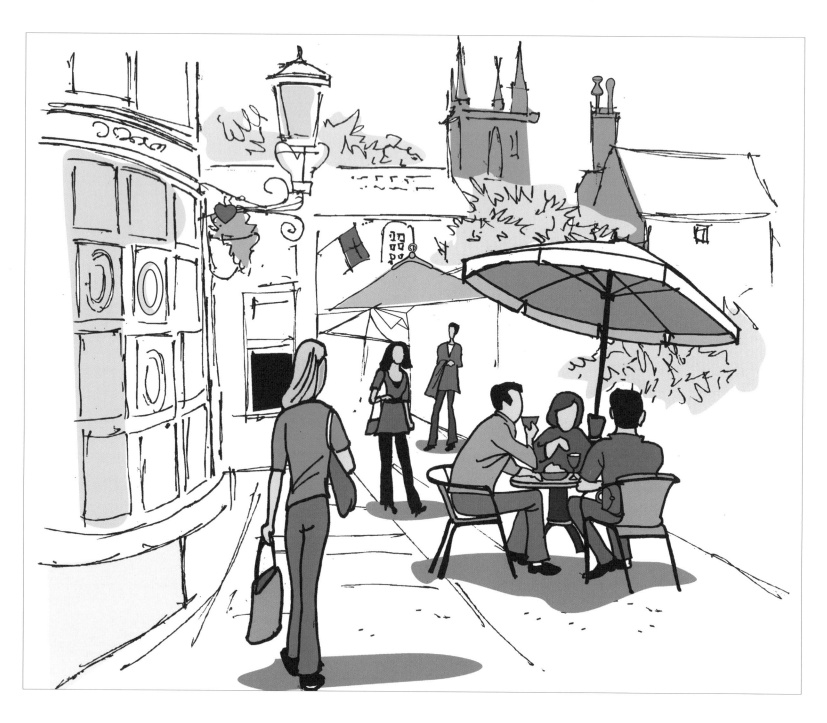

유럽의 호텔 앞에서 차를 마시는 사람들의 모습입니다. 위의 그림에서 숨은 그림을 찾아 보세요.

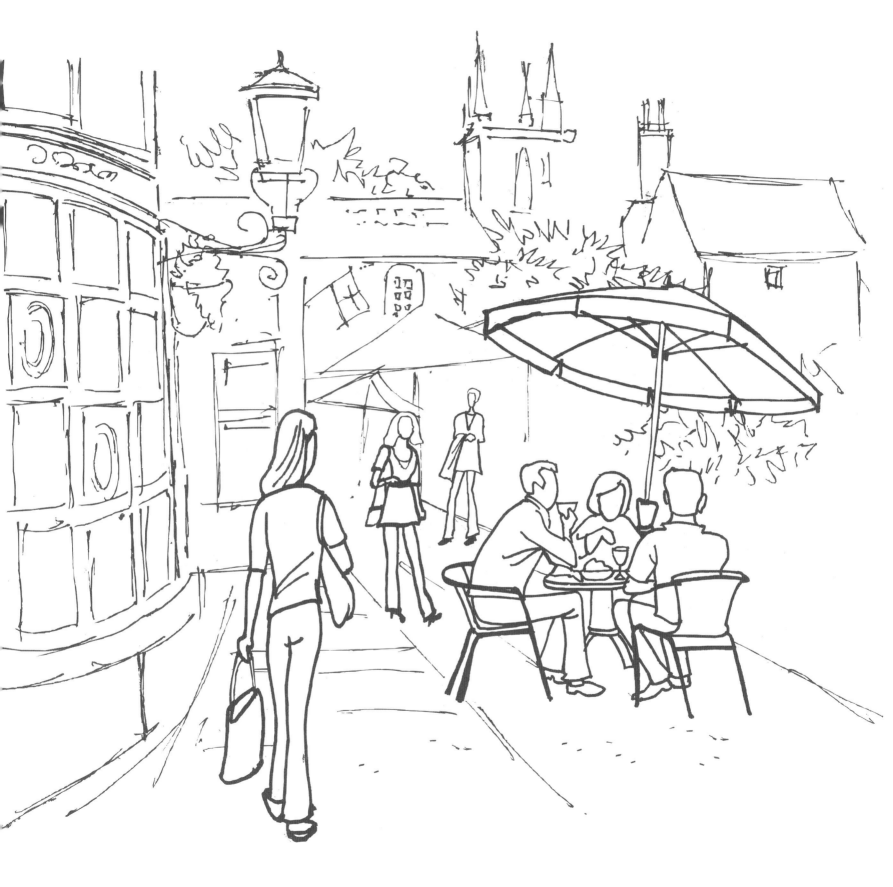

13

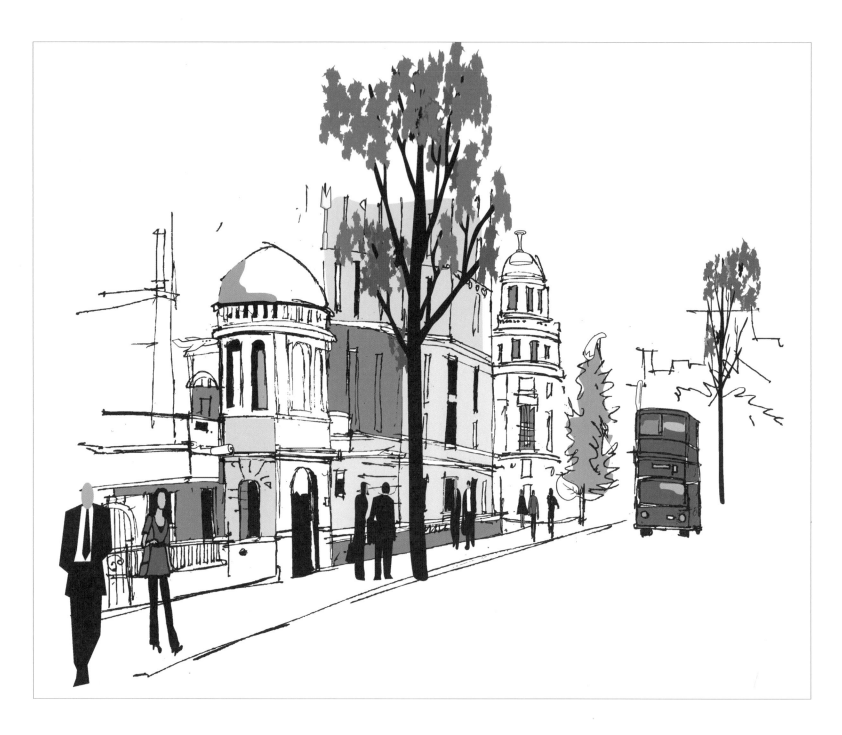

영국 런던의 중심가인 화이트홀 건물의 풍경입니다. 위의 그림에서 숨은 그림을 찾아 보세요.

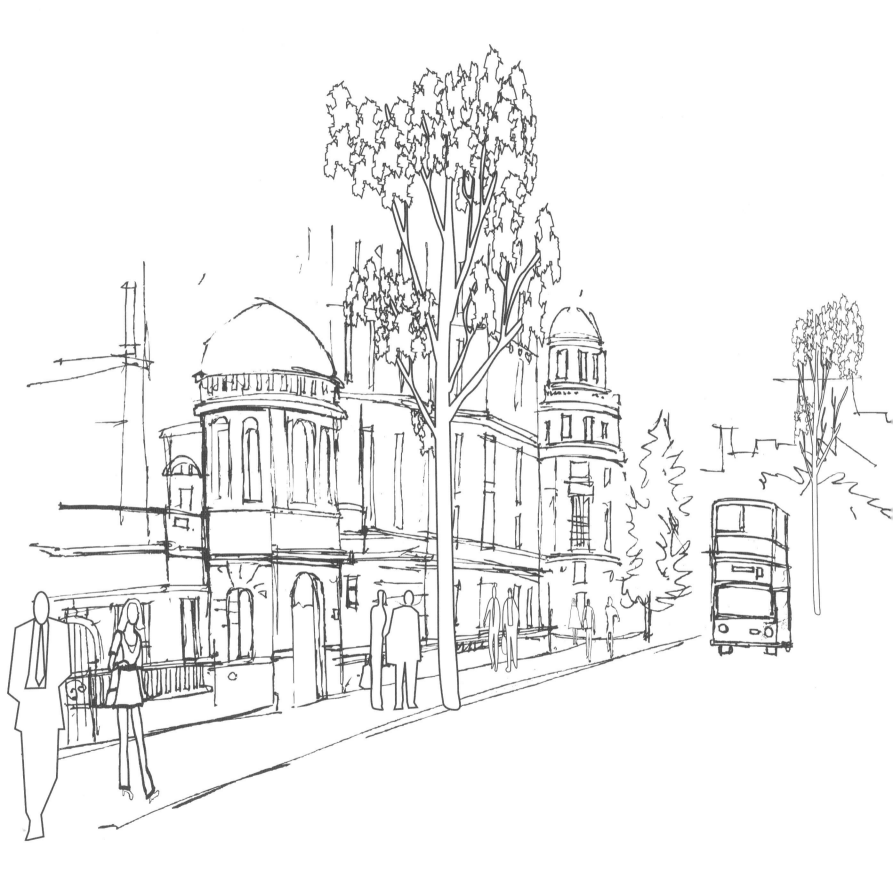

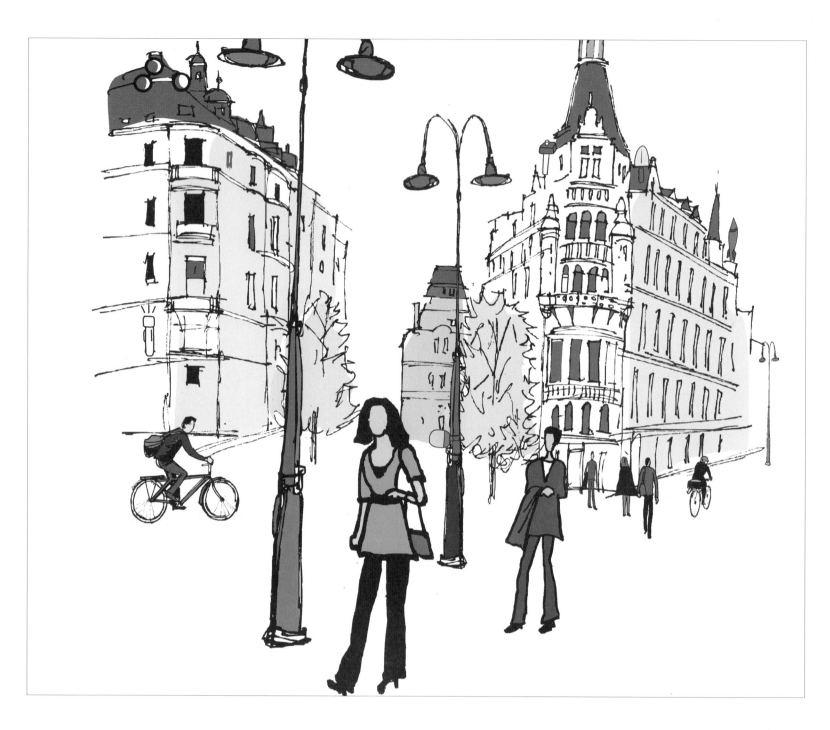

스웨덴, 스톡홀름에 있는 보행자 풍경입니다. 위의 그림에서 숨은 그림을 찾아 보세요.

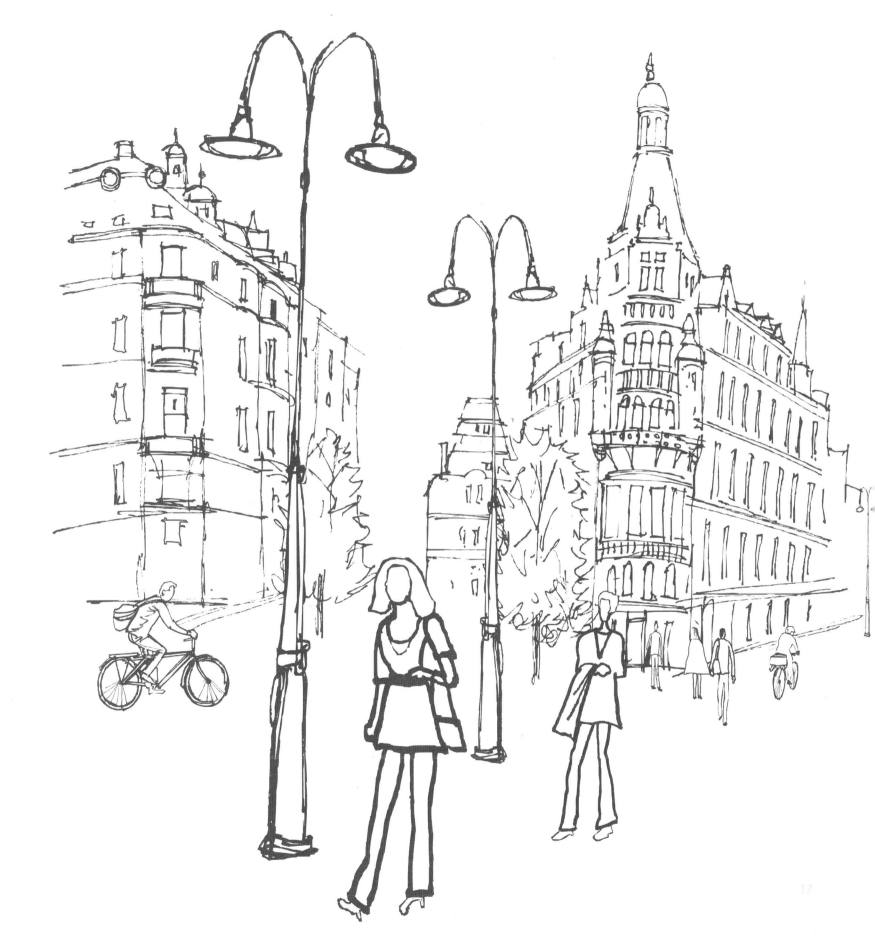

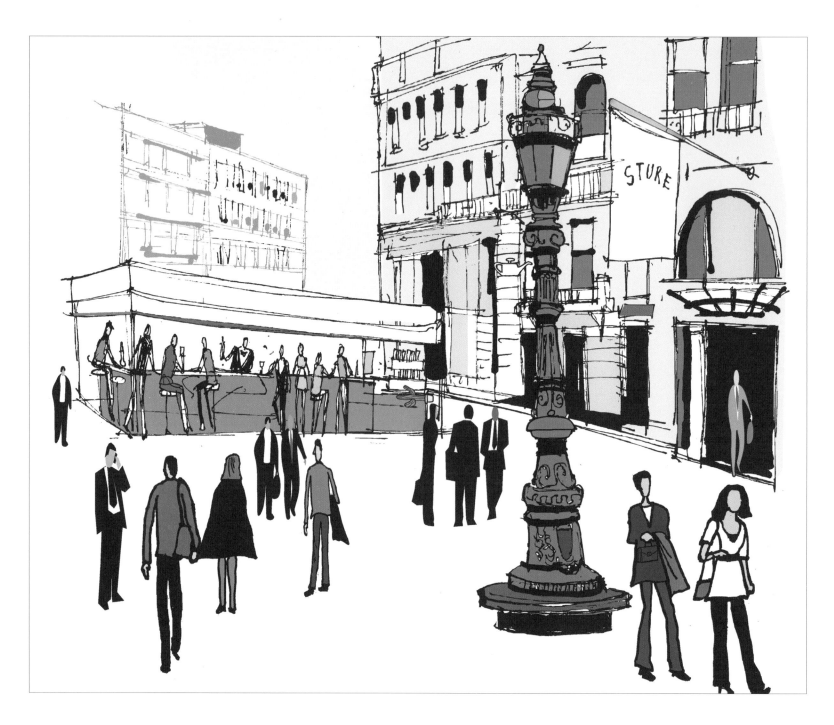

스웨덴, 스톡홀름에 있는 사람들의 풍경입니다. 위의 그림에서 숨은 그림을 찾아 보세요.

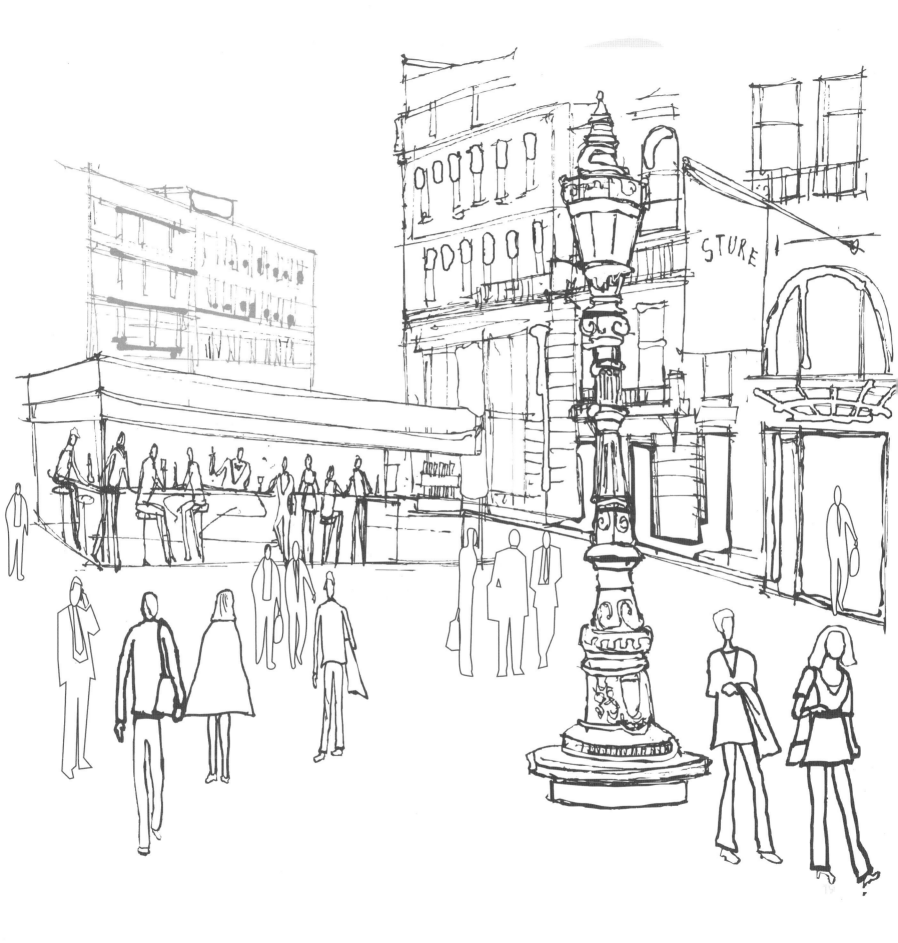

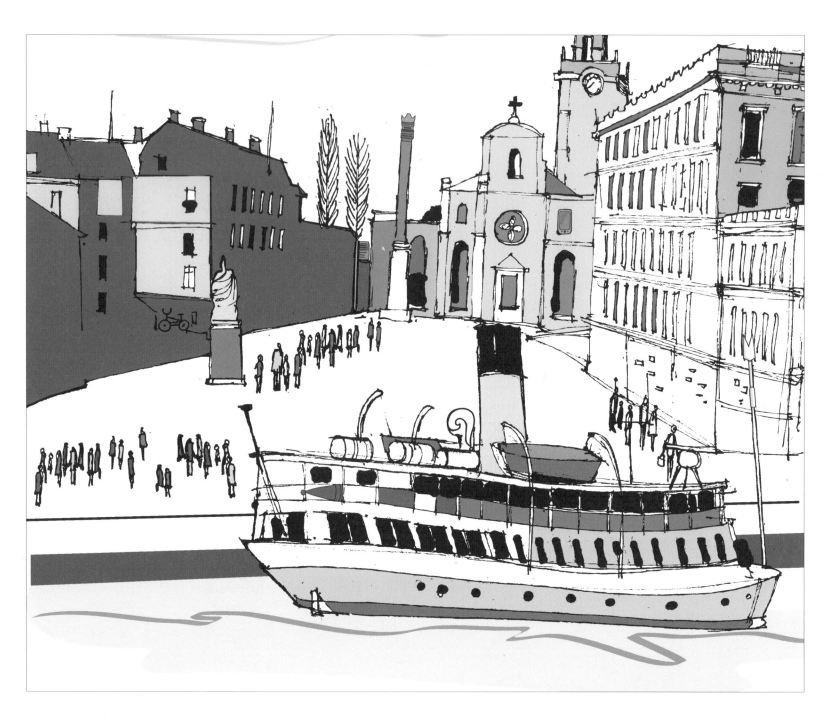

스웨덴, 스톡홀름의 그림 같은 풍경입니다. 위의 그림에서 숨은 그림을 찾아 보세요.

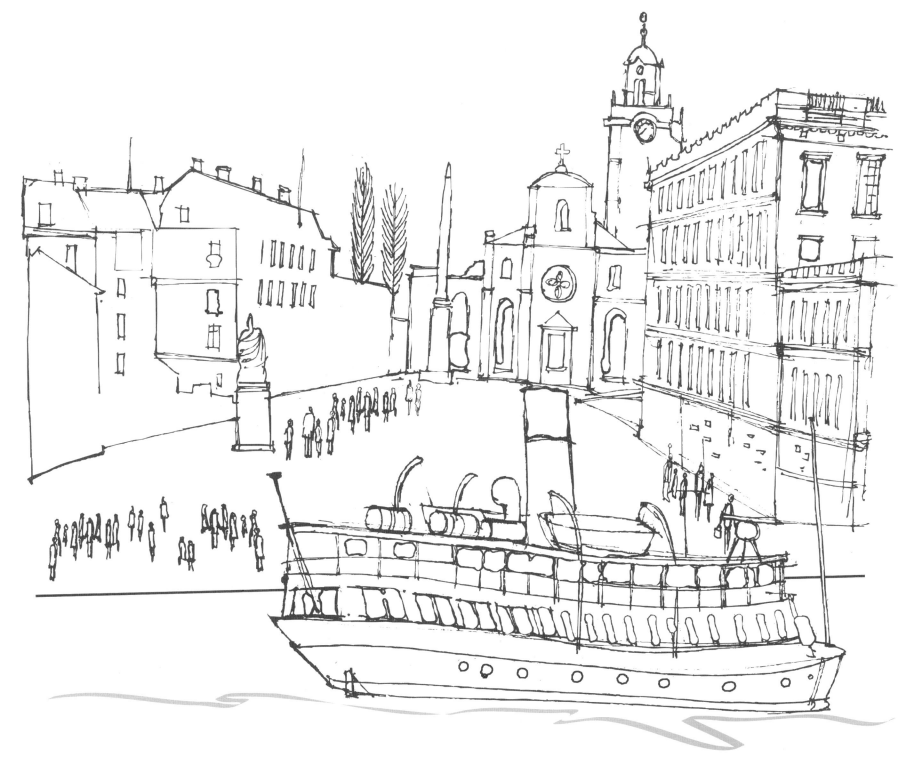

21

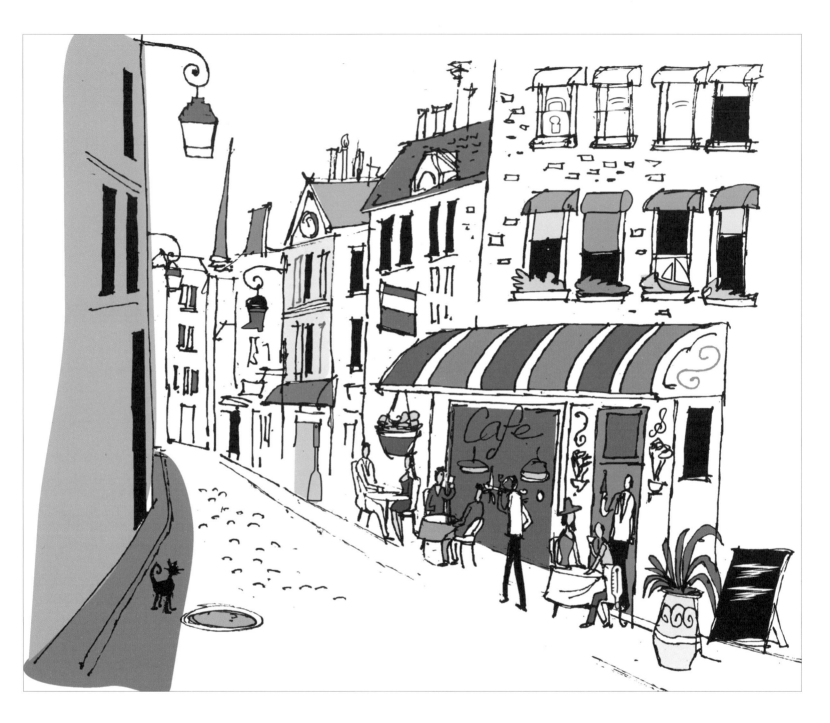

프랑스, 파리 카페 거리의 멋스러운 풍경입니다. 위의 그림에서 숨은 그림을 찾아 보세요.

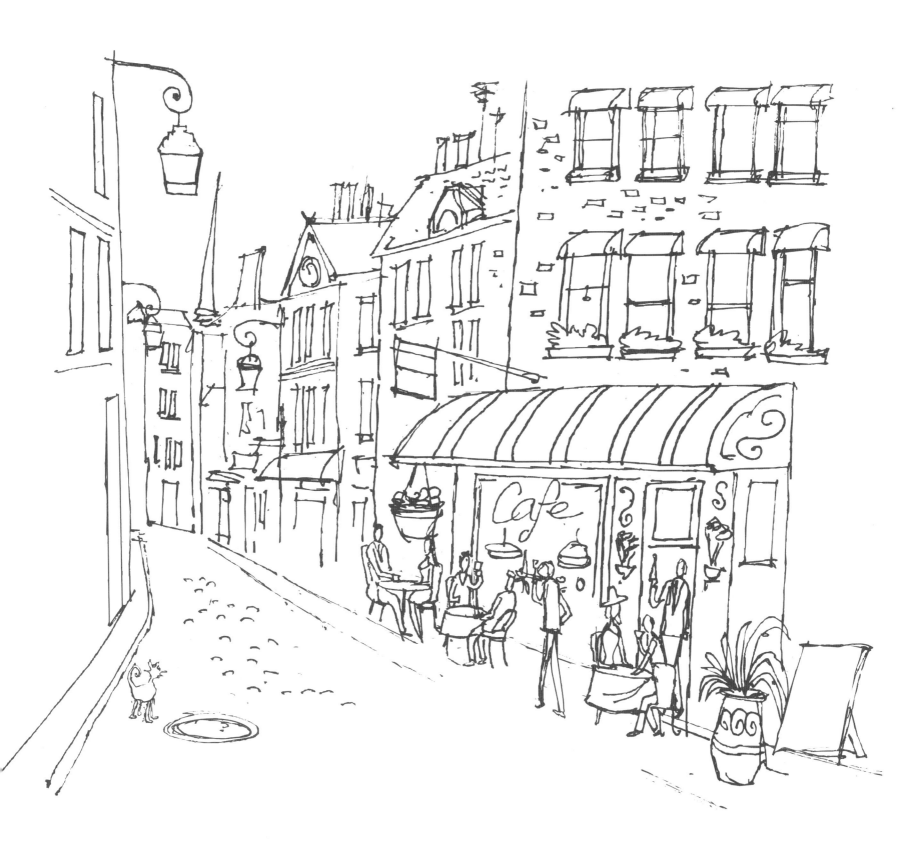

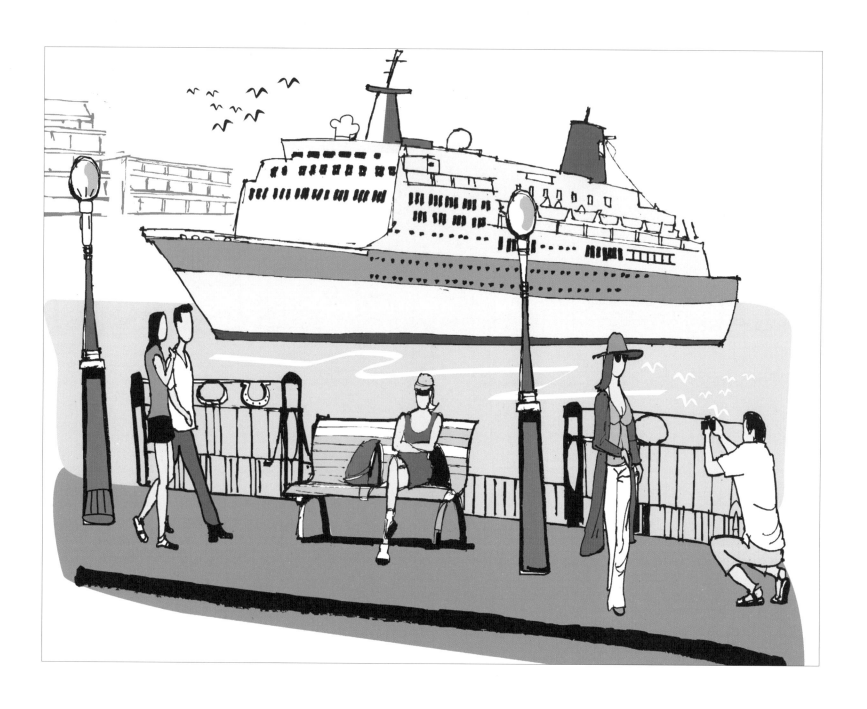

유럽 항구에서 크루즈선을 배경으로 사진찍는 풍경입니다. 위의 그림에서 숨은 그림을 찾아 보세요.

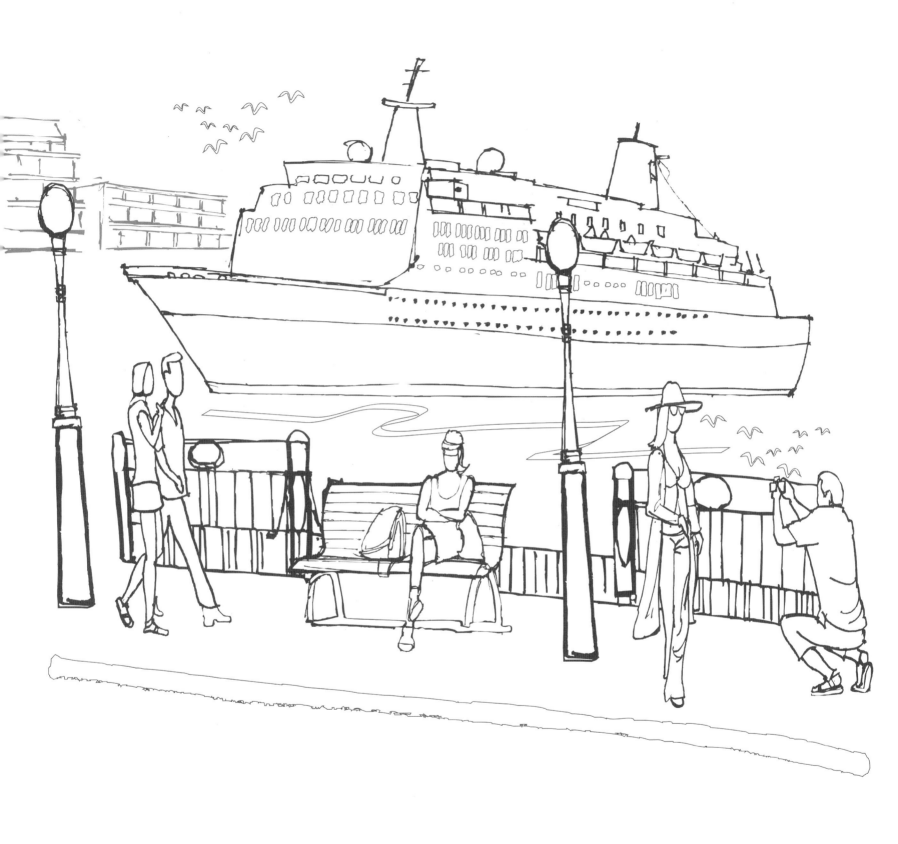

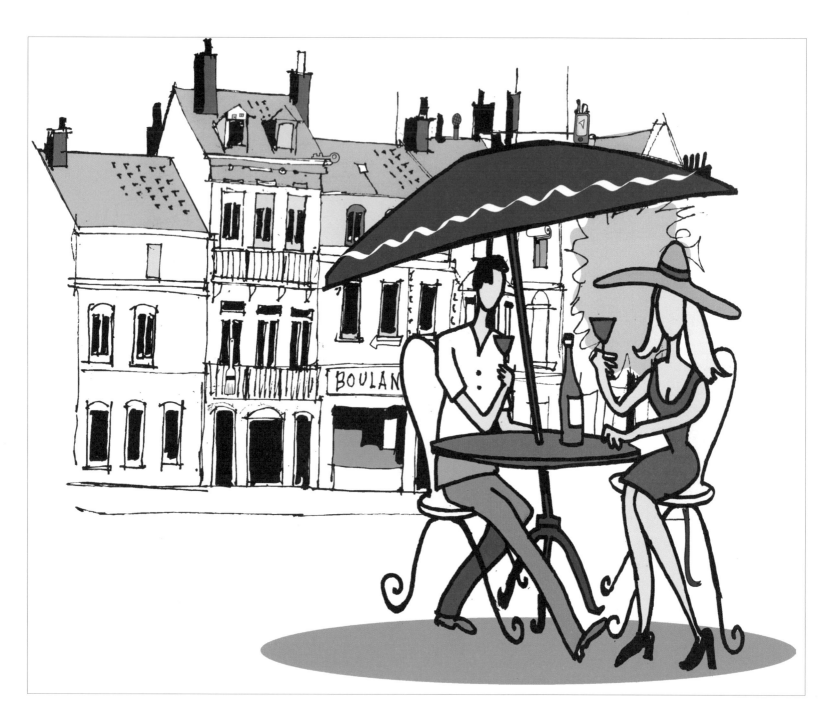

프랑스, 카페에서 데이트하는 커플의 모습입니다. 위의 그림에서 숨은 그림을 찾아 보세요.

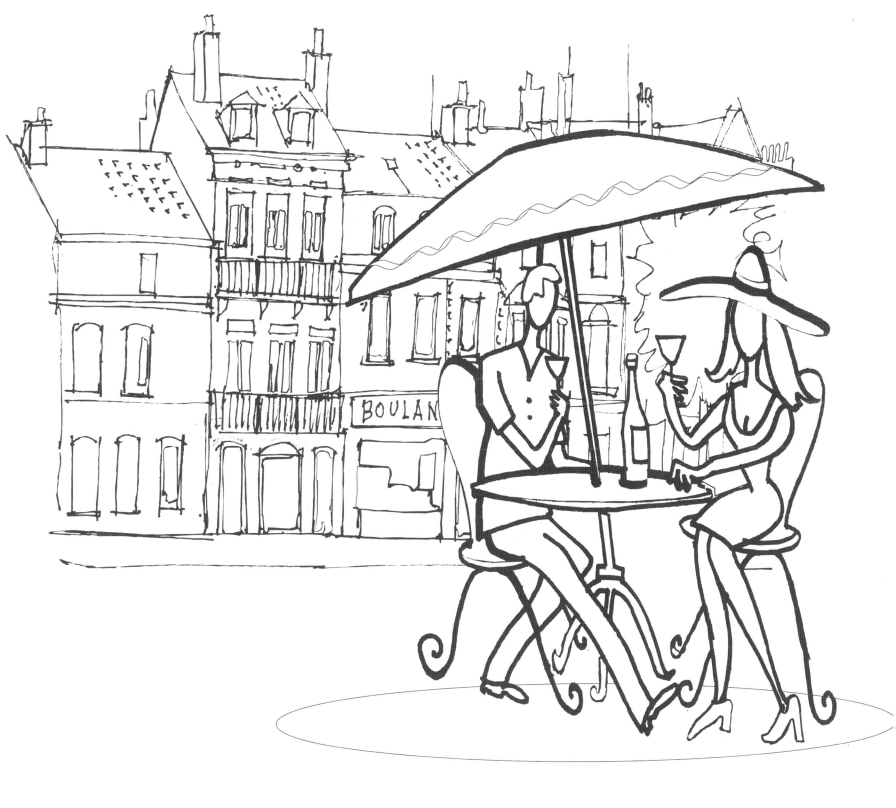

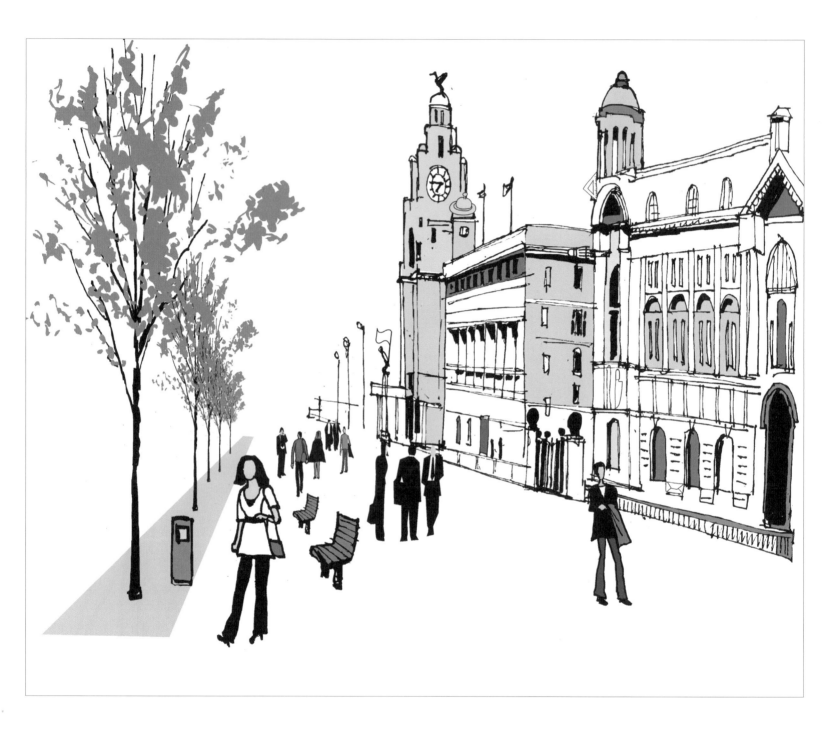

영국, 리버풀의 건물과 사람들의 풍경입니다. 위의 그림에서 숨은 그림을 찾아 보세요.

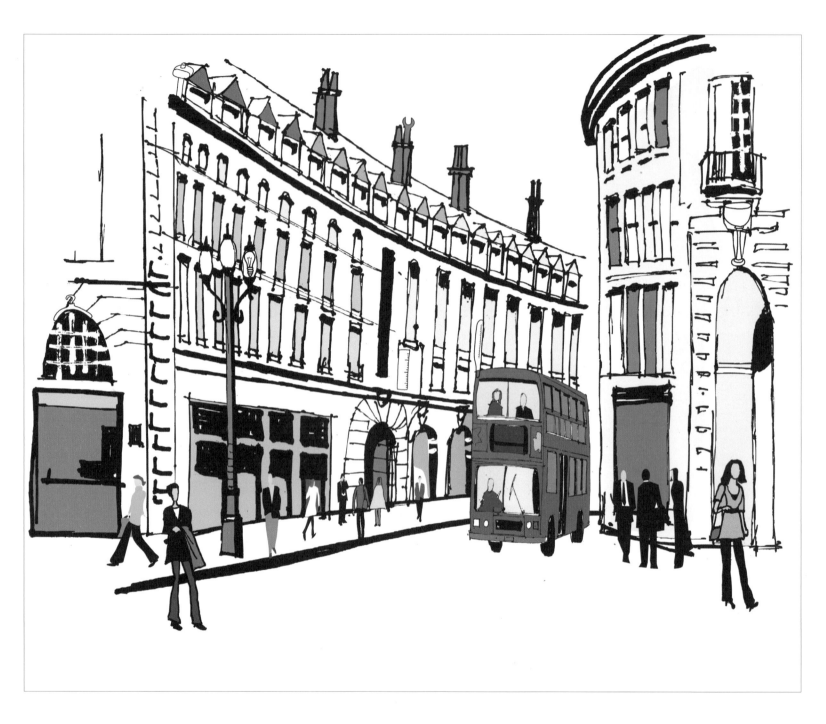

영국, 런던 거리 하나인 피카딜리의 풍경입니다. 위의 그림에서 숨은 그림을 찾아 보세요.

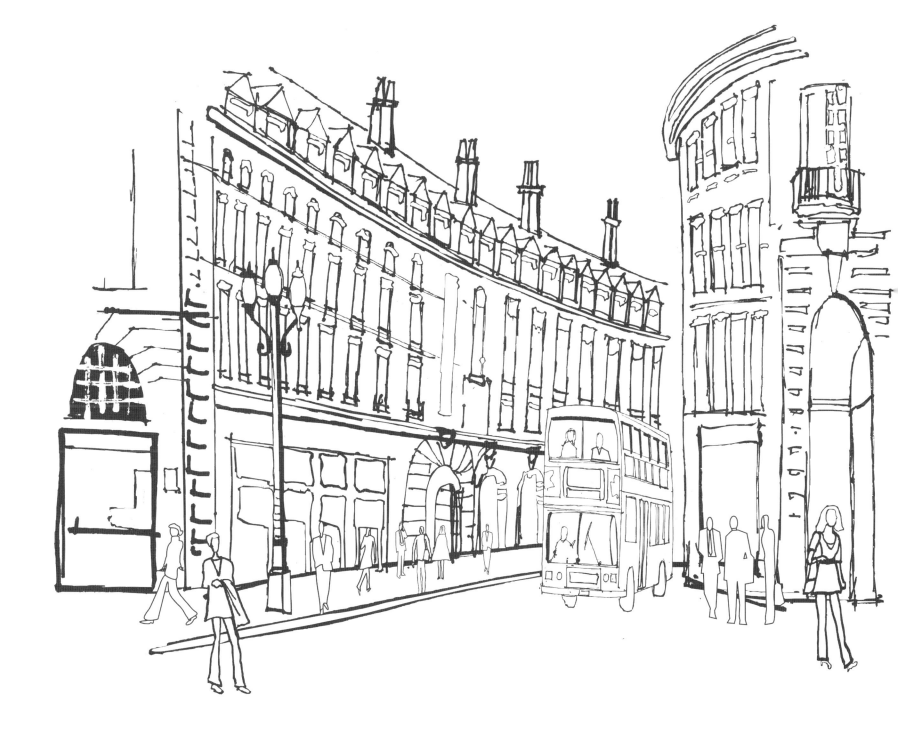

31

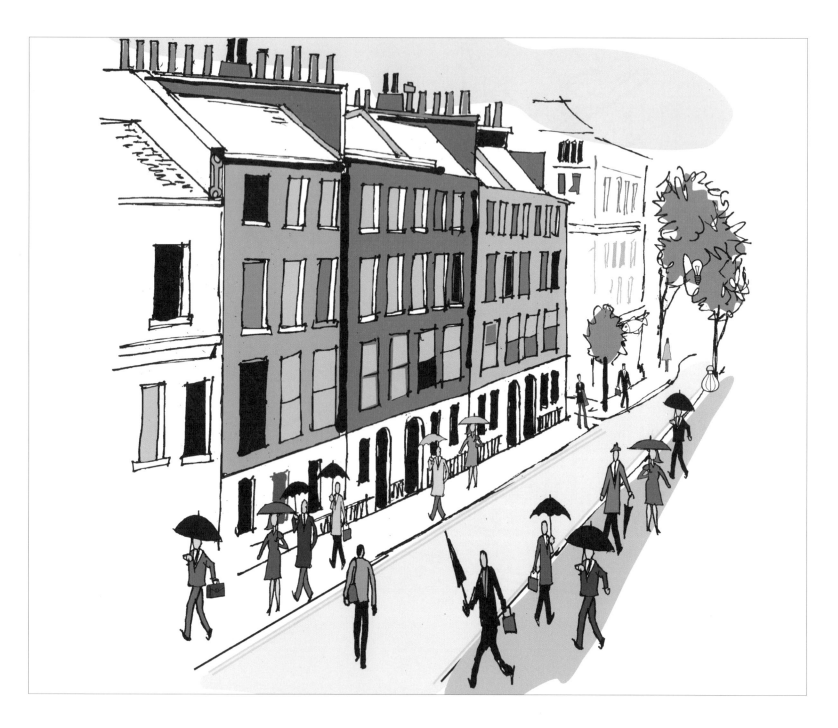

영국, 런던의 중심가인 화이트홀 거리의 풍경입니다. 위의 그림에서 숨은 그림을 찾아 보세요.

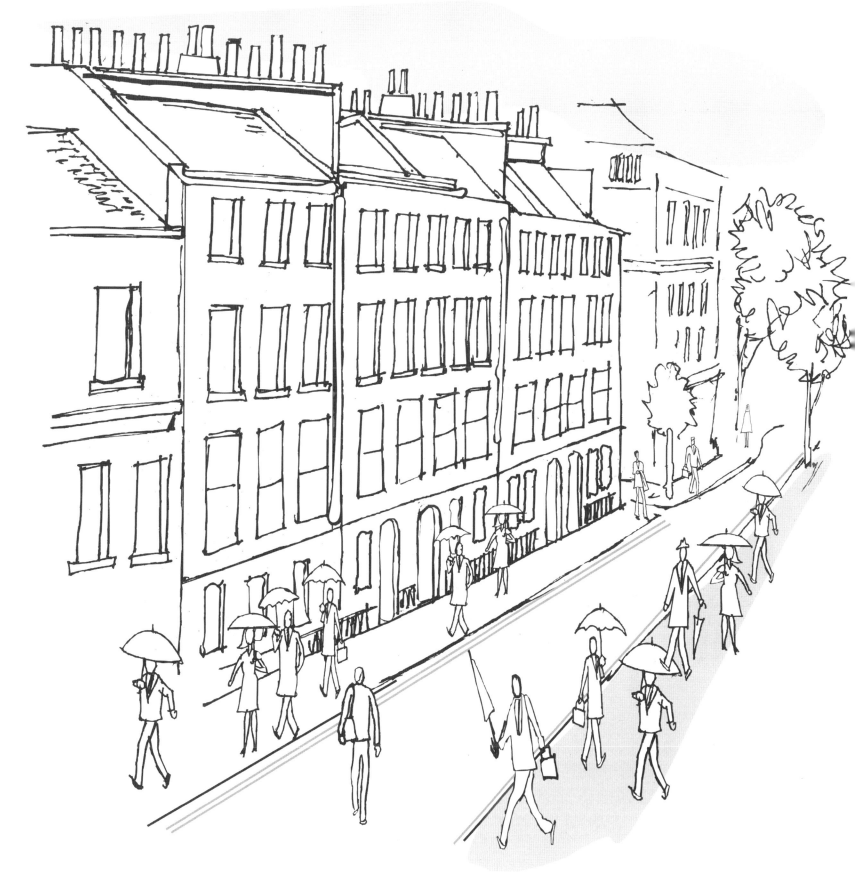

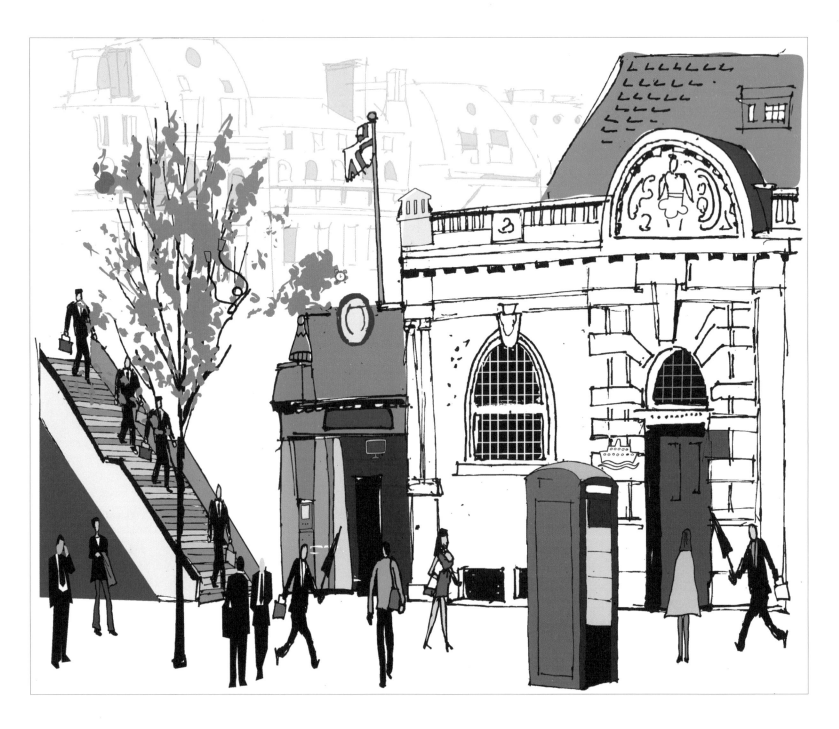

영국, 런던 기차역을 오고 가는 사람들의 모습입니다. 위의 그림에서 숨은 그림을 찾아 보세요.

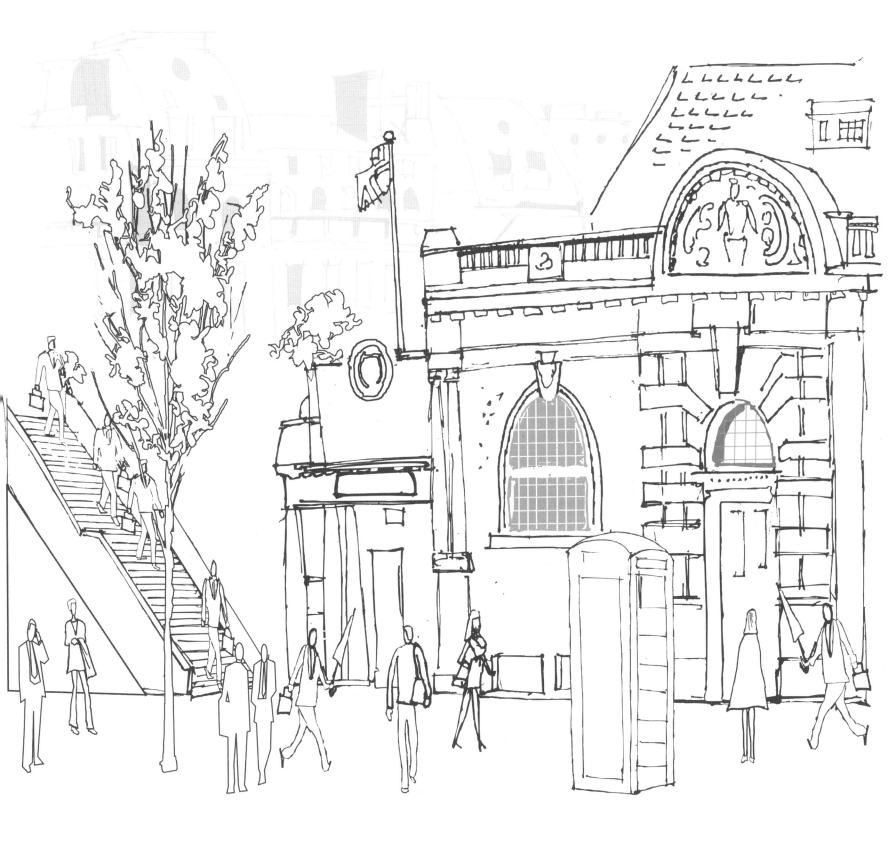

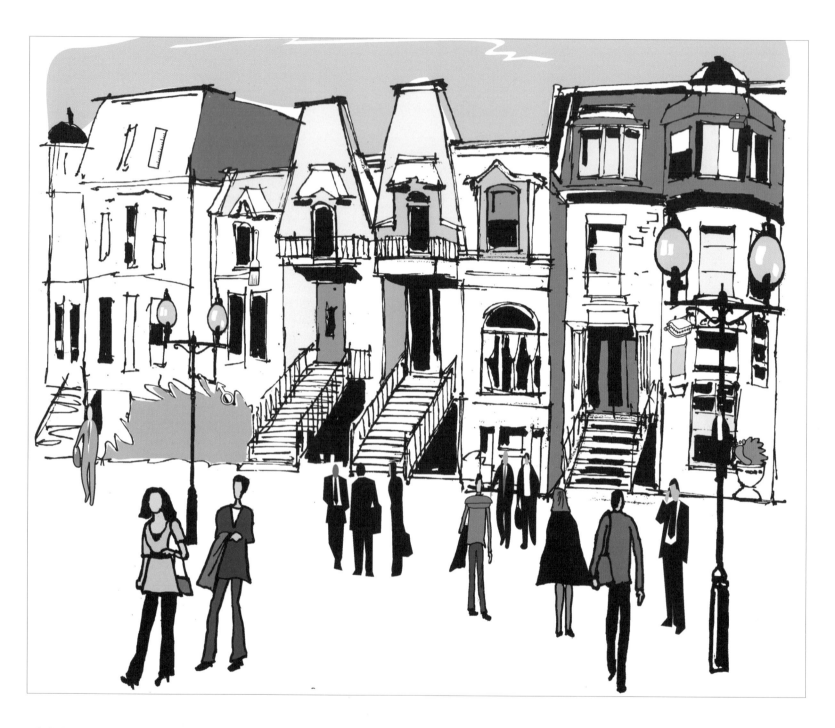

캐나다, 구 몬트 하우스의 풍경입니다. 위의 그림에서 숨은 그림을 찾아 보세요.

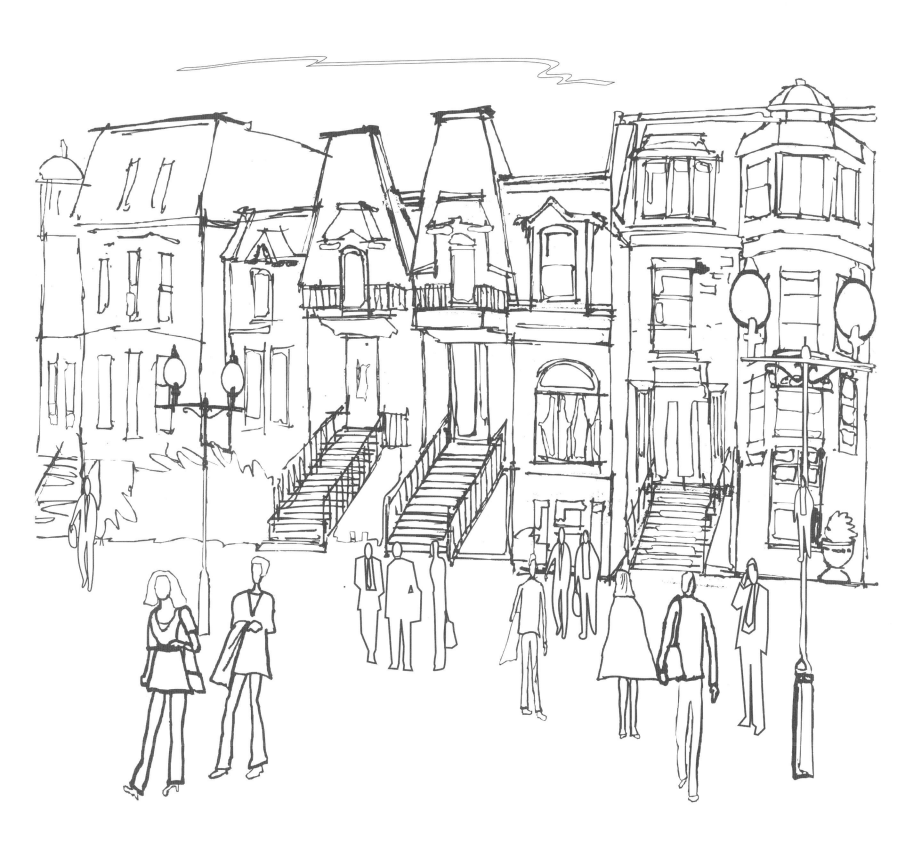

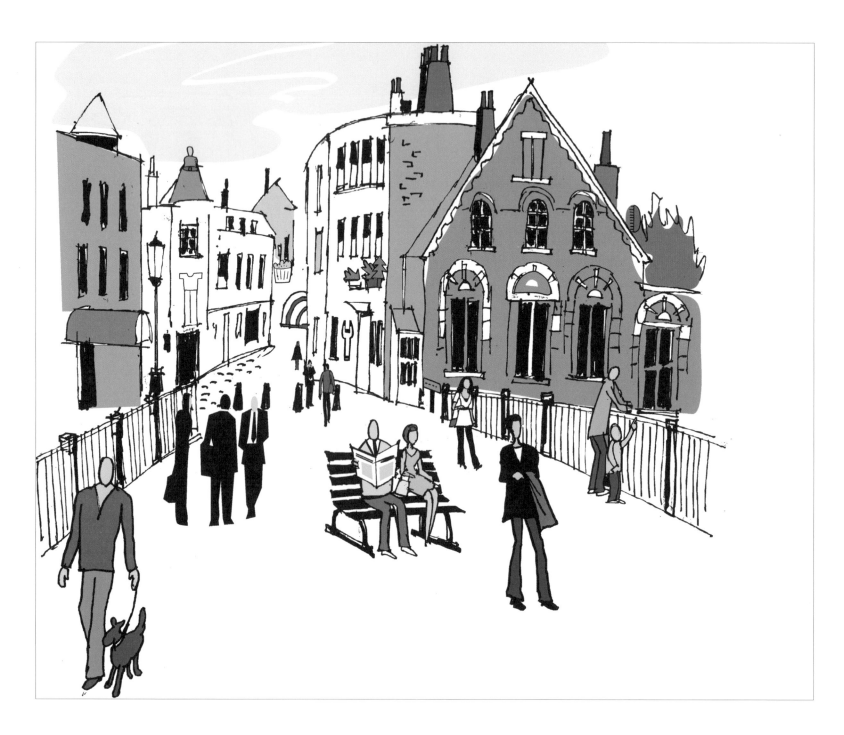

영국, 윈저 이튼 건물의 풍경입니다. 위의 그림에서 숨은 그림을 찾아 보세요.

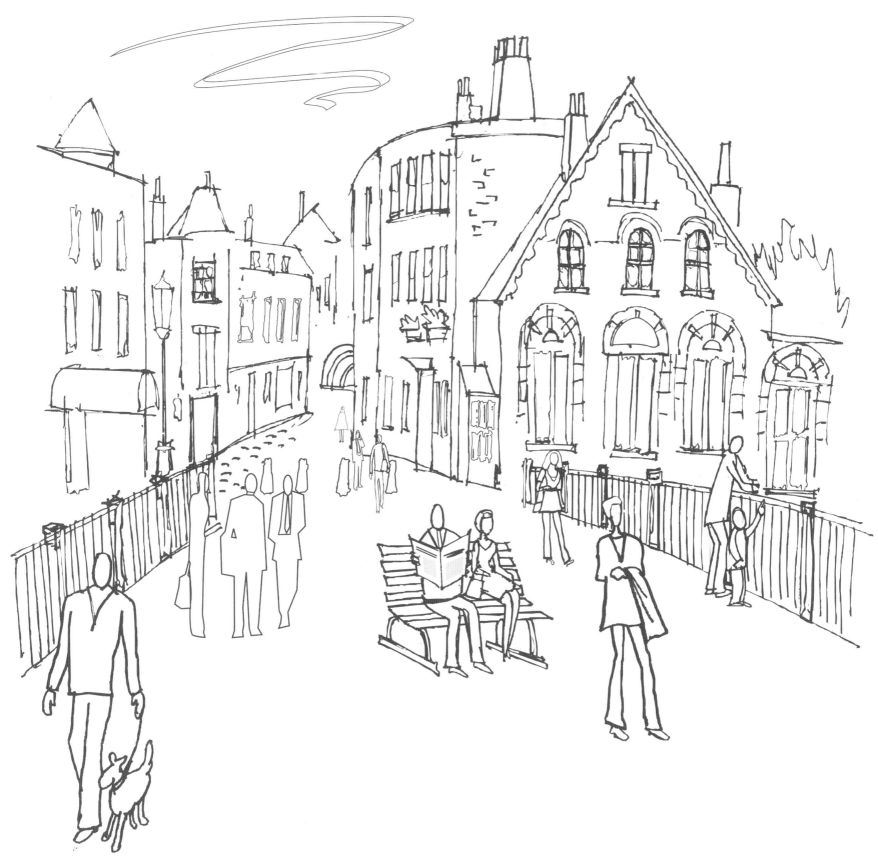

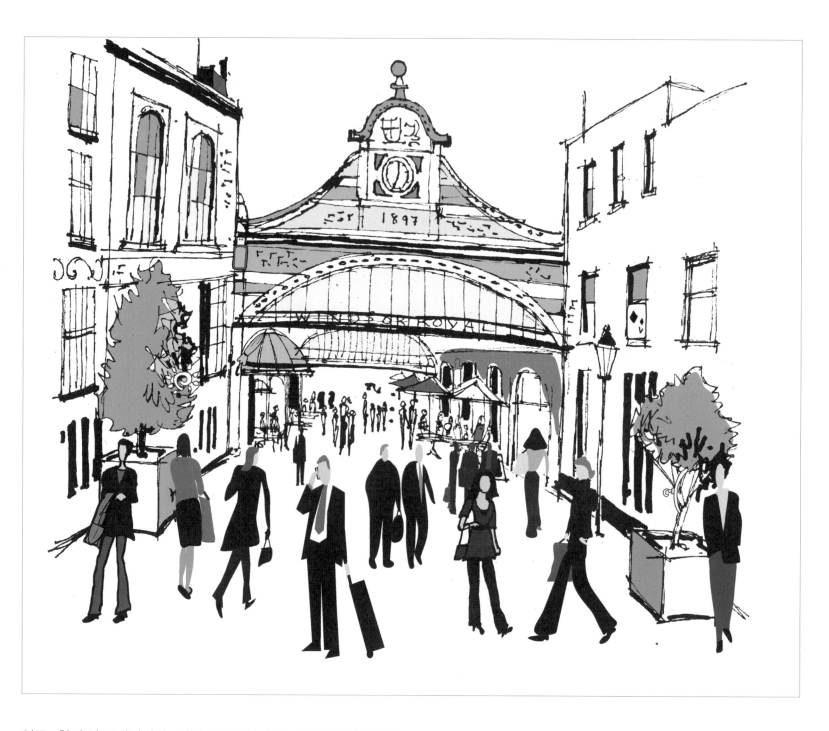

영국, 윈저 역 풍경입니다. 위의 그림에서 숨은 그림을 찾아 보세요.

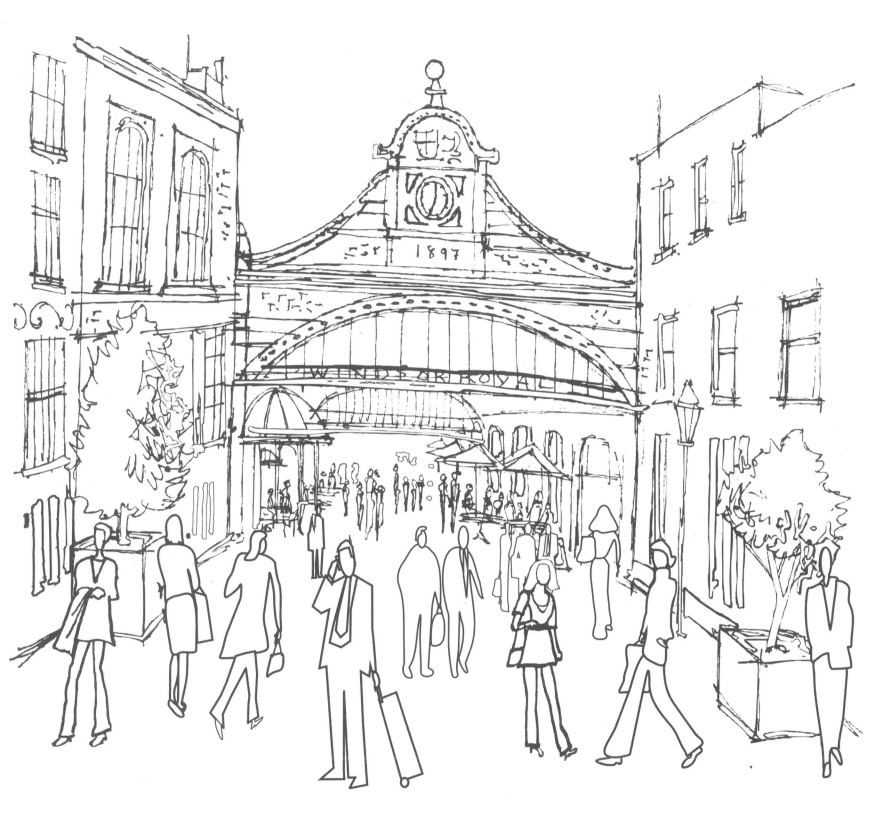

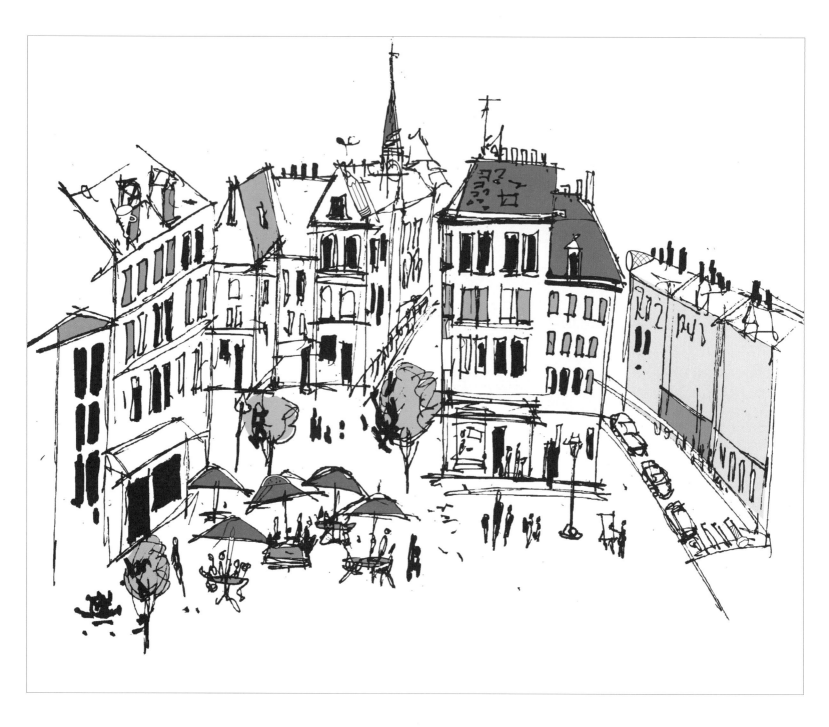

프랑스 서북쪽에 있는 항구 도시 불로뉴의 풍경입니다. 위의 그림에서 숨은 그림을 찾아 보세요.

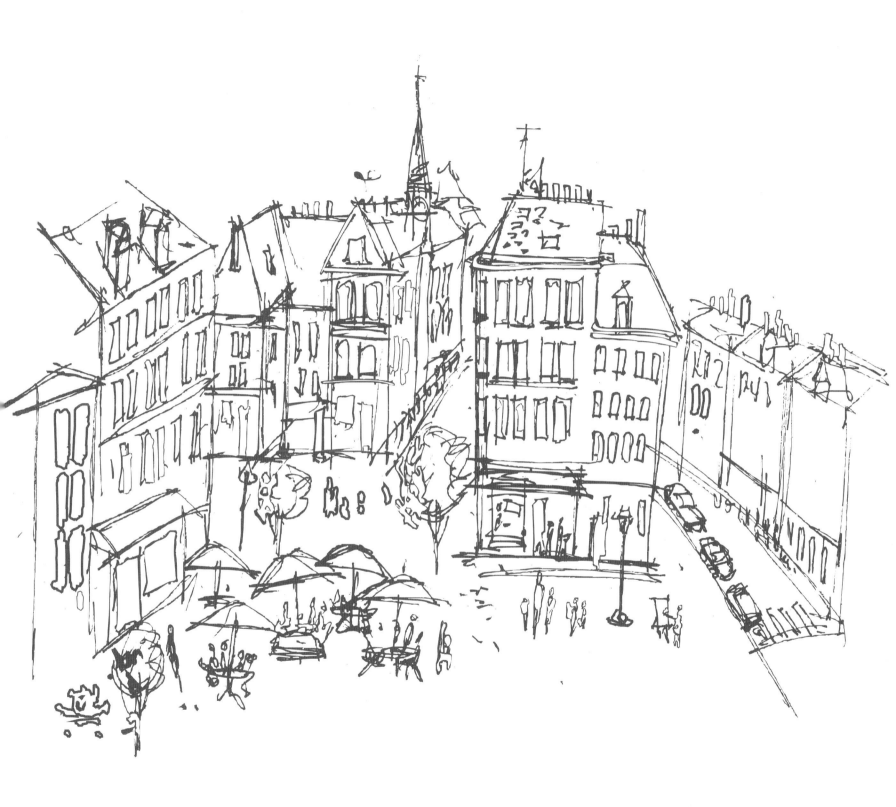

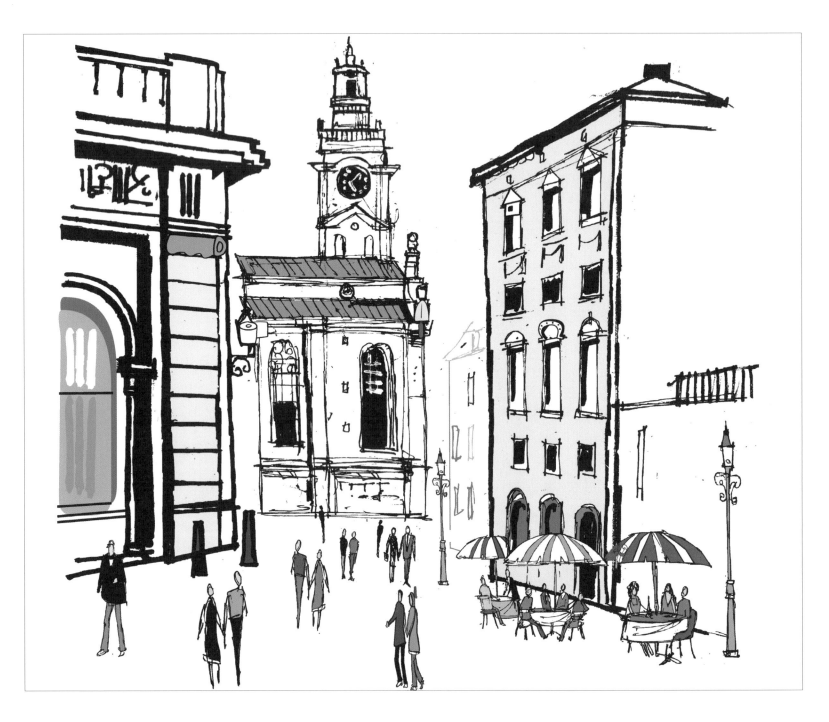

스웨덴, 스톡홀름에 있는 오래된 건물의 풍경입니다. 위의 그림에서 숨은 그림을 찾아 보세요.

44

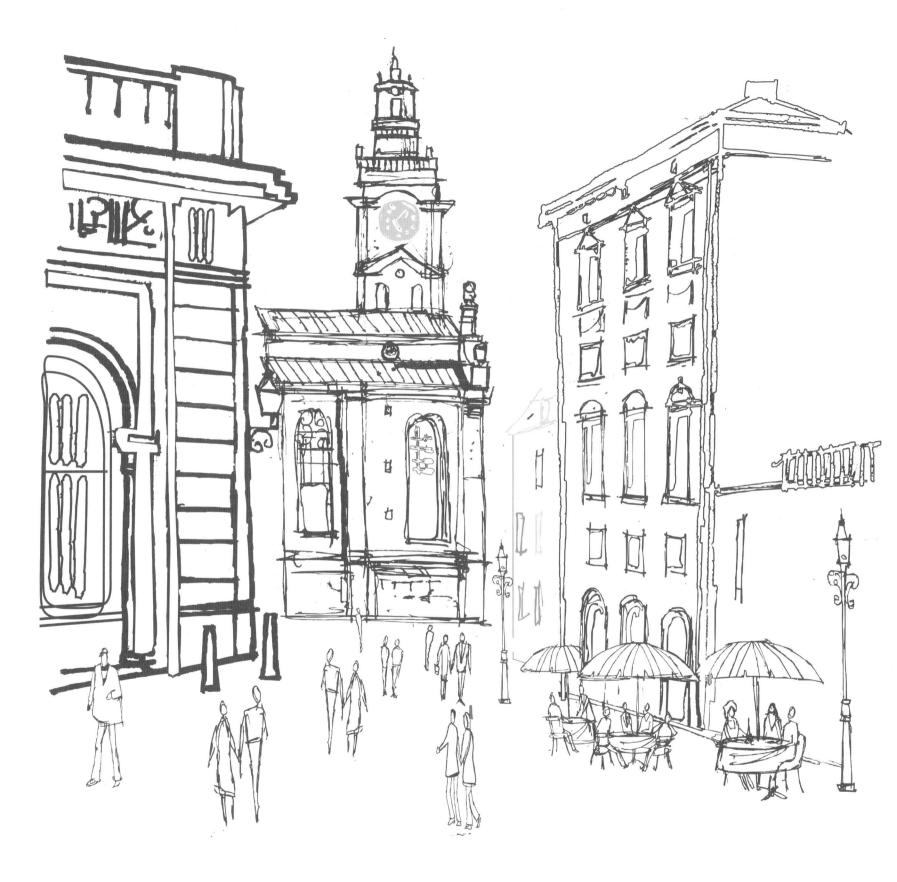

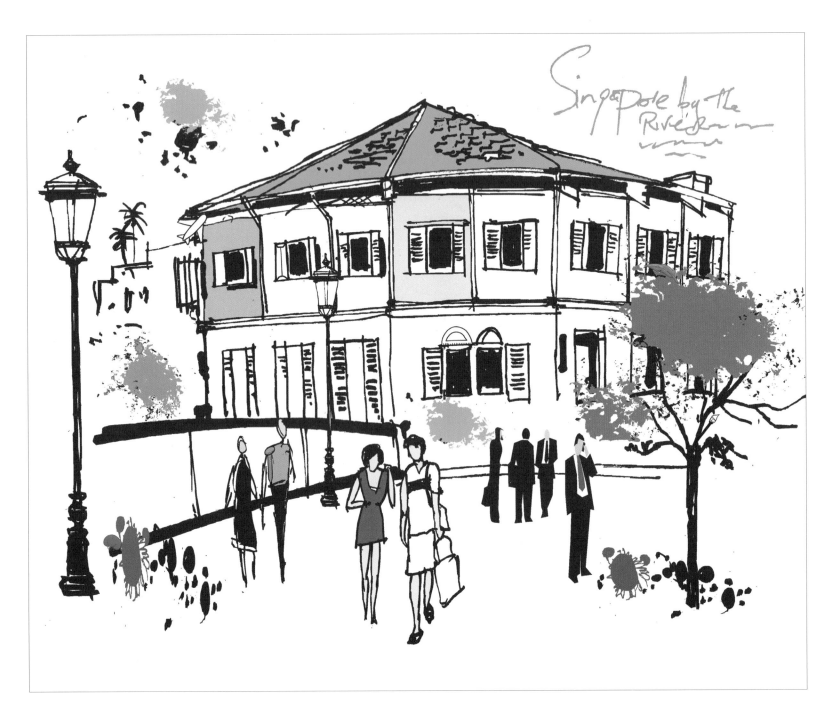

싱가포르 강과 옛 건물의 풍경입니다. 위의 그림에서 숨은 그림을 찾아 보세요.

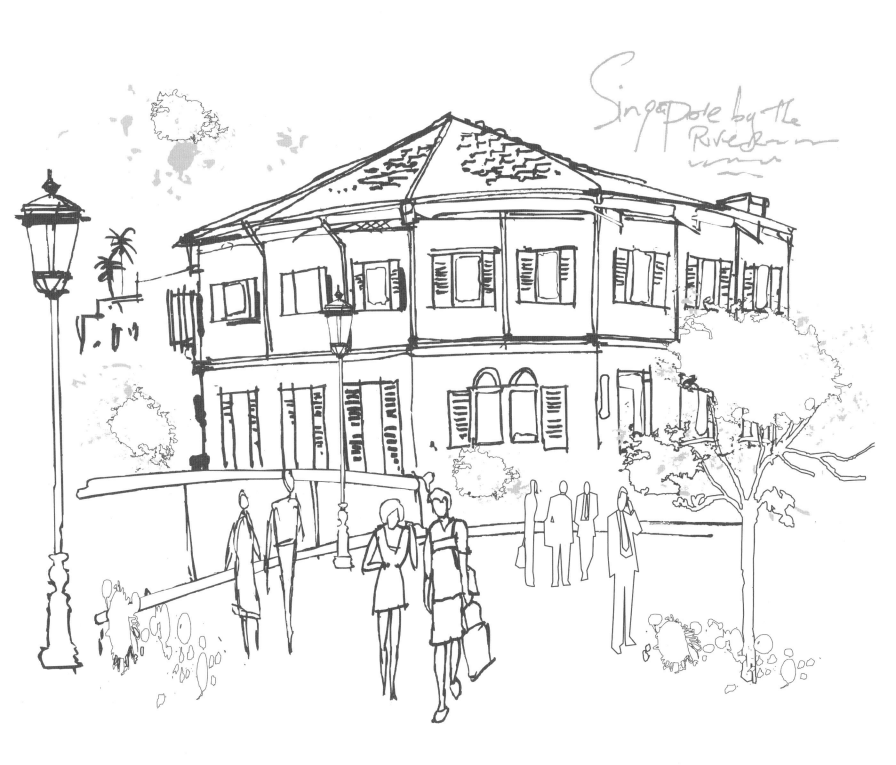

Singapore by the
River

47

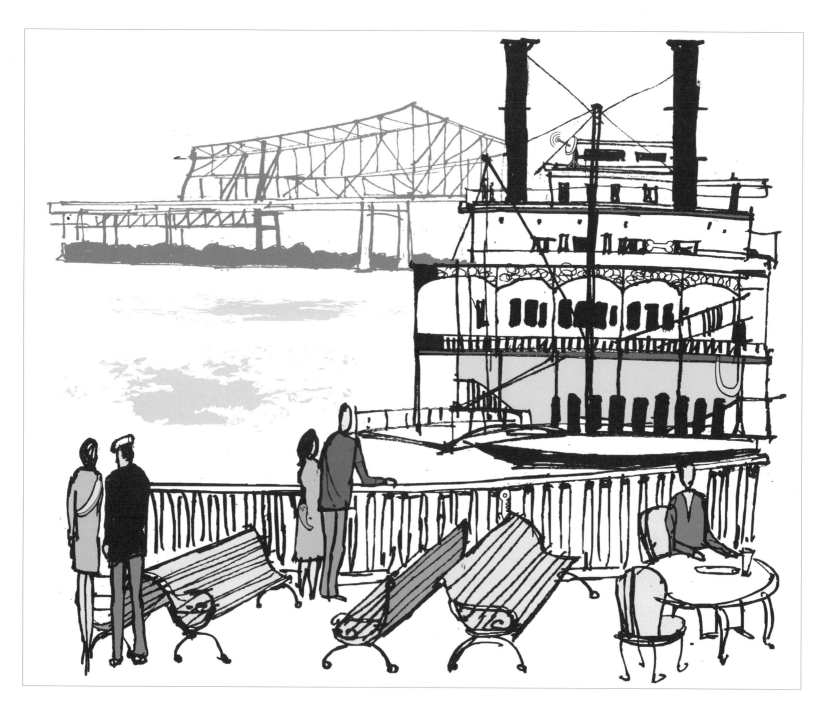

미국, 뉴올리언스의 외륜선과 다리의 풍경입니다. 위의 그림에서 숨은 그림을 찾아 보세요.

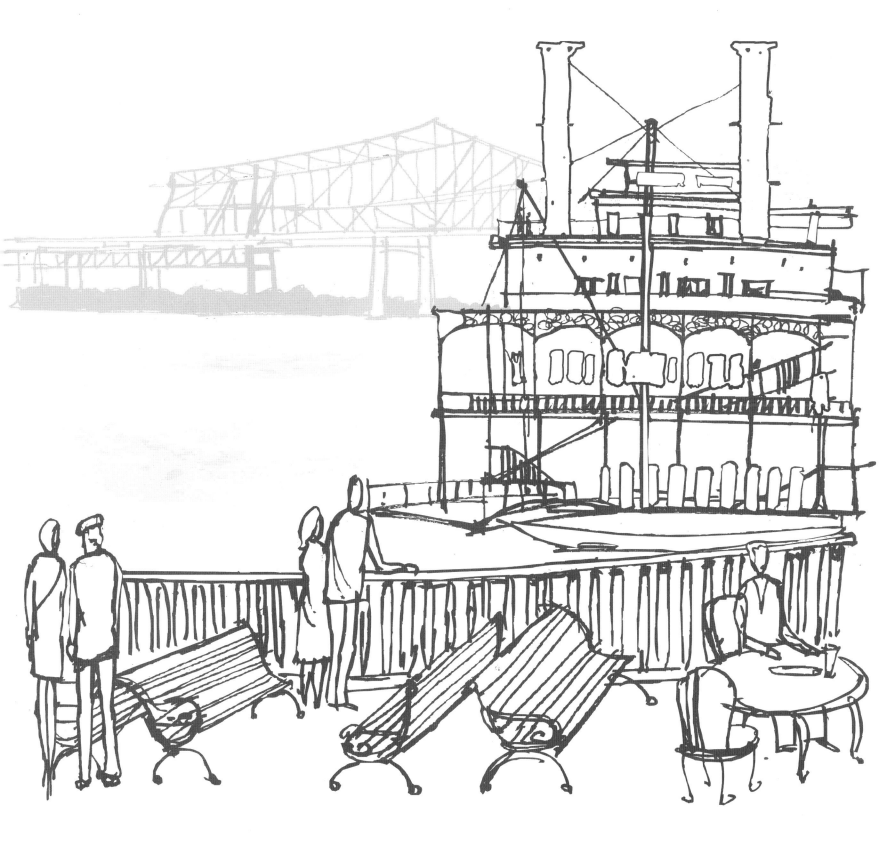

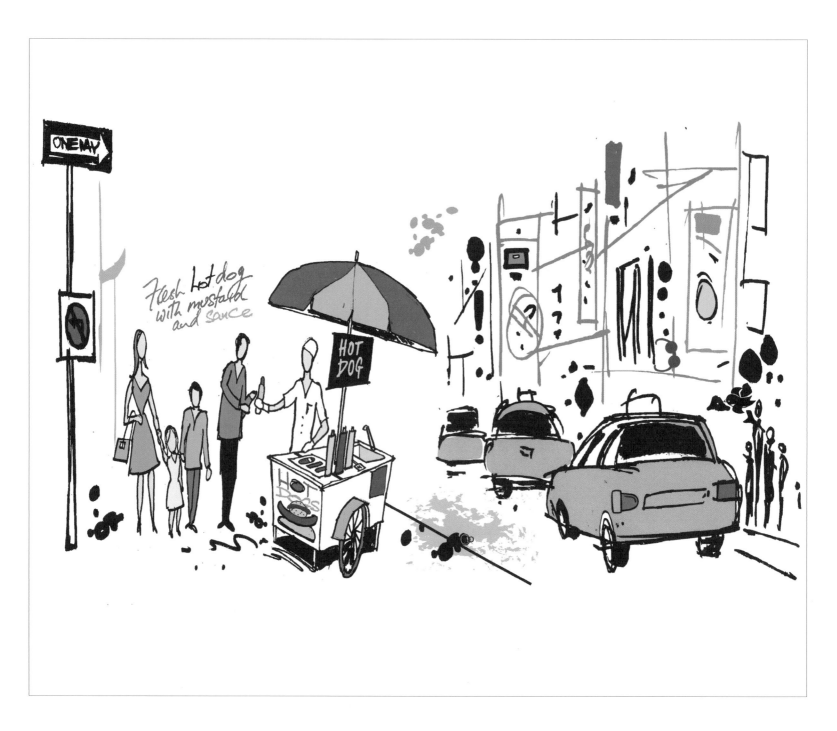

미국, 핫도그를 판매하는 뉴욕의 풍경입니다. 위의 그림에서 숨은 그림을 찾아 보세요.

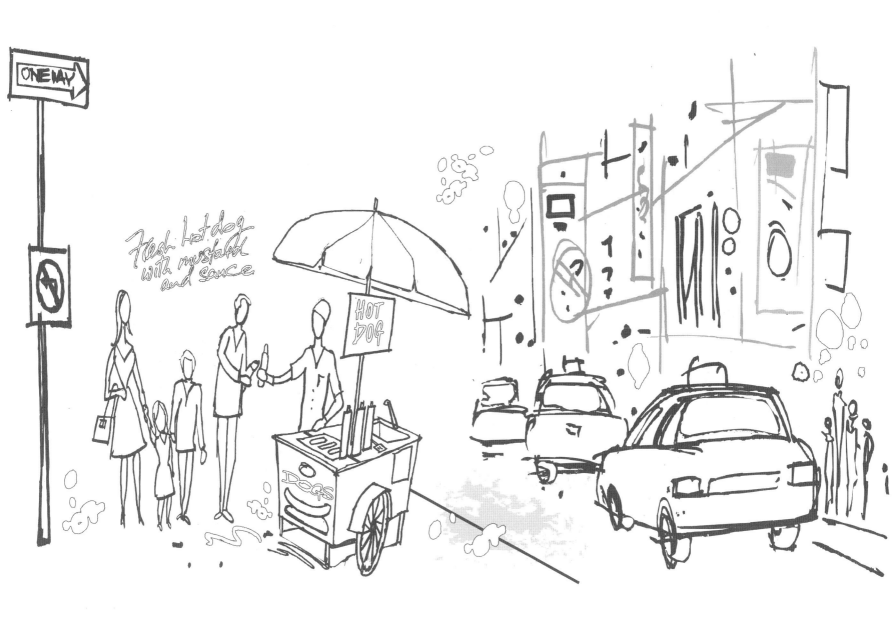

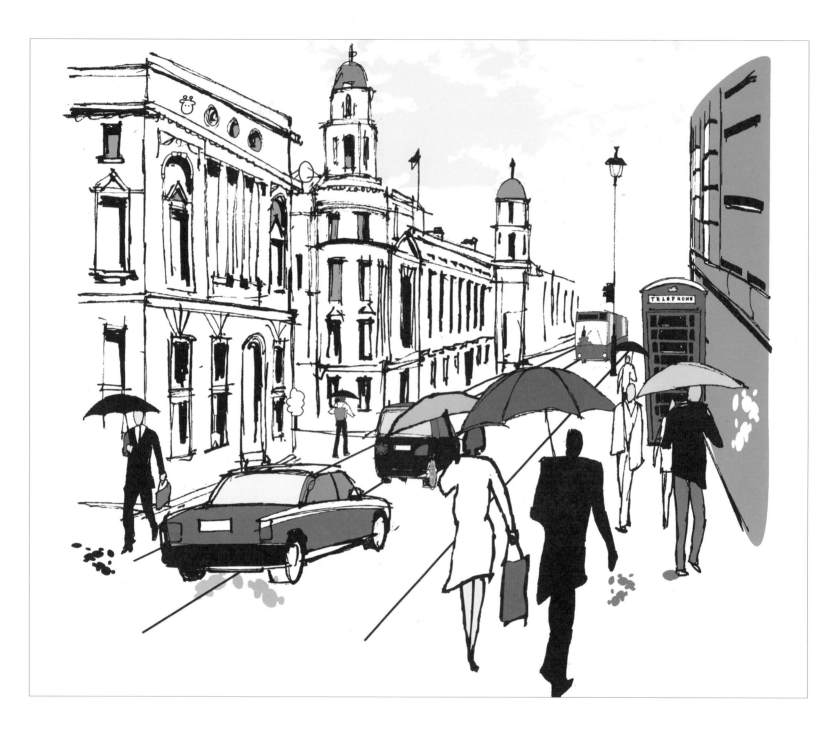

영국, 화이트홀 런던 풍경입니다. 위의 그림에서 숨은 그림을 찾아 보세요.

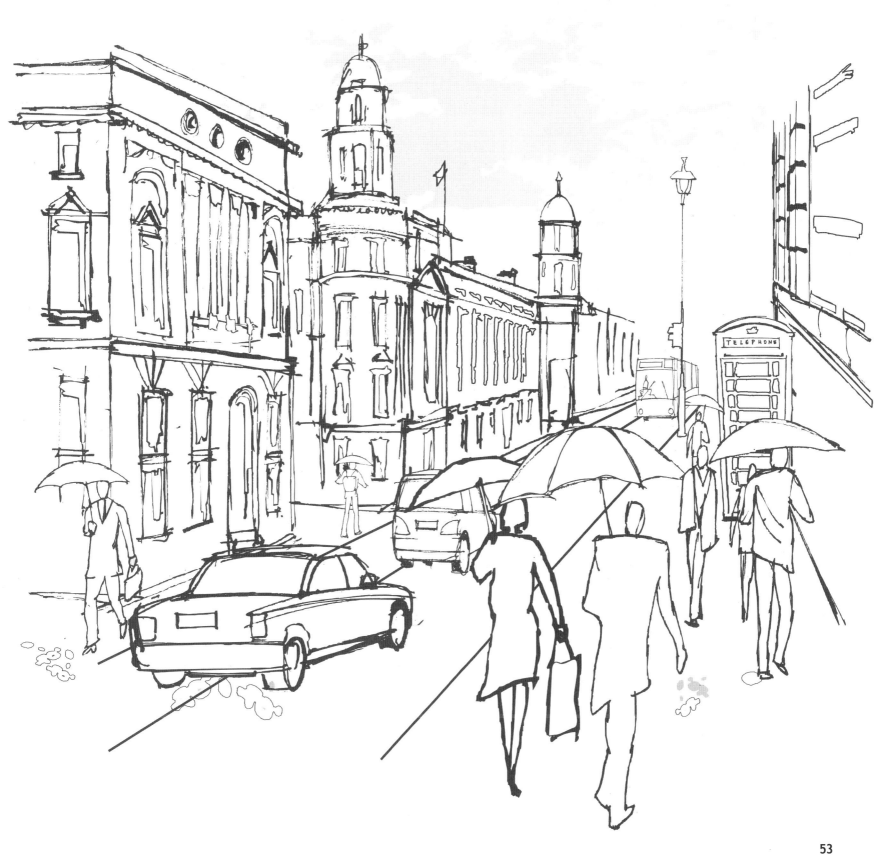

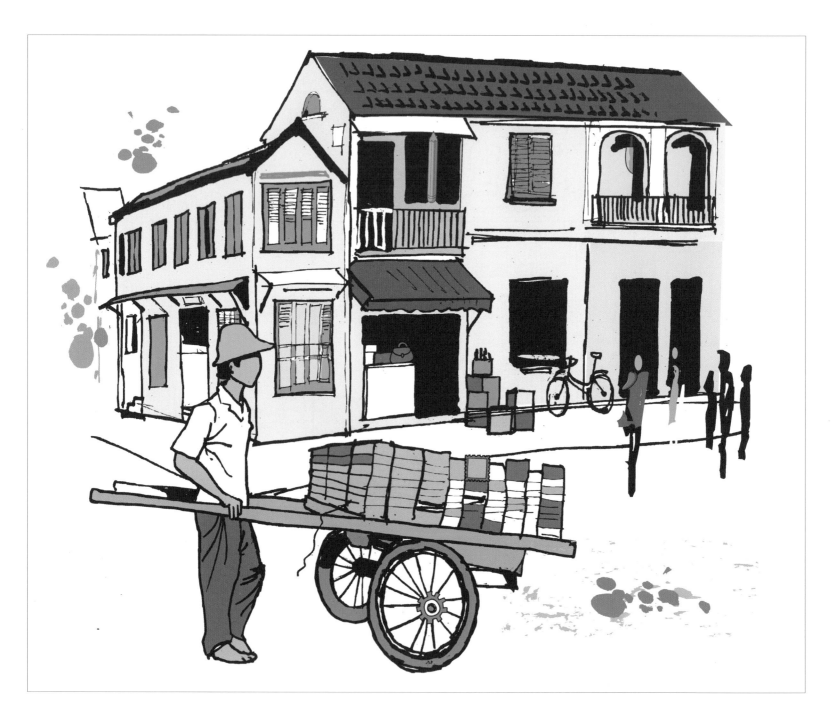

베트남, 최고의 유적지이며 참파왕국의 성지가 있는 호이안 풍경입니다. 위의 그림에서 숨은 그림을 찾아 보세요.

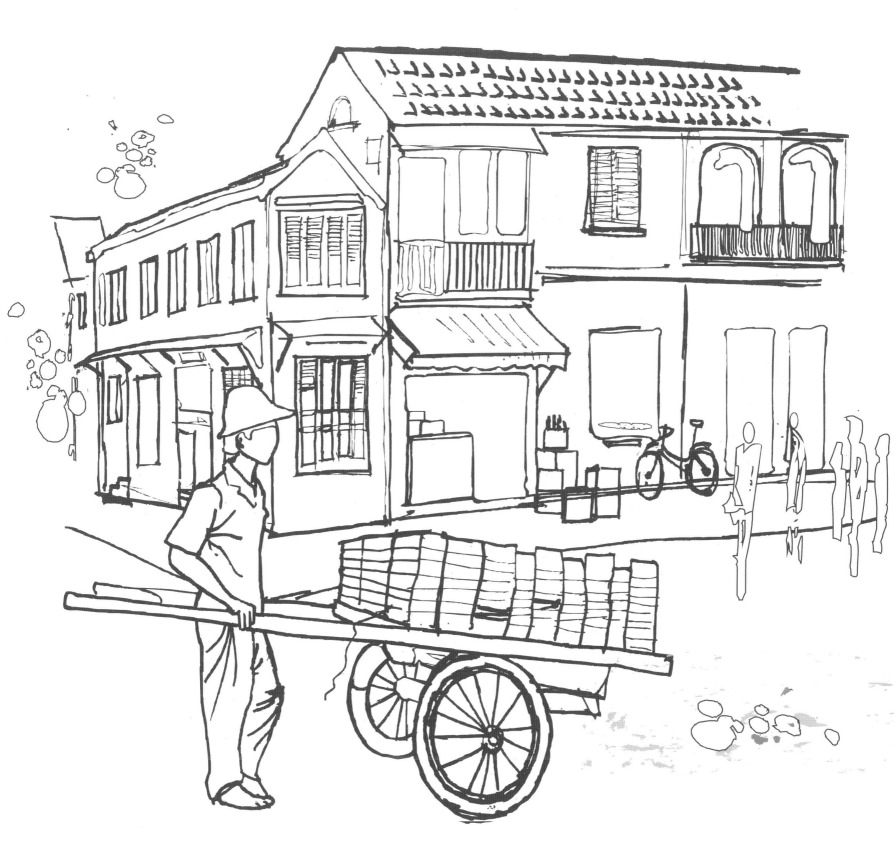

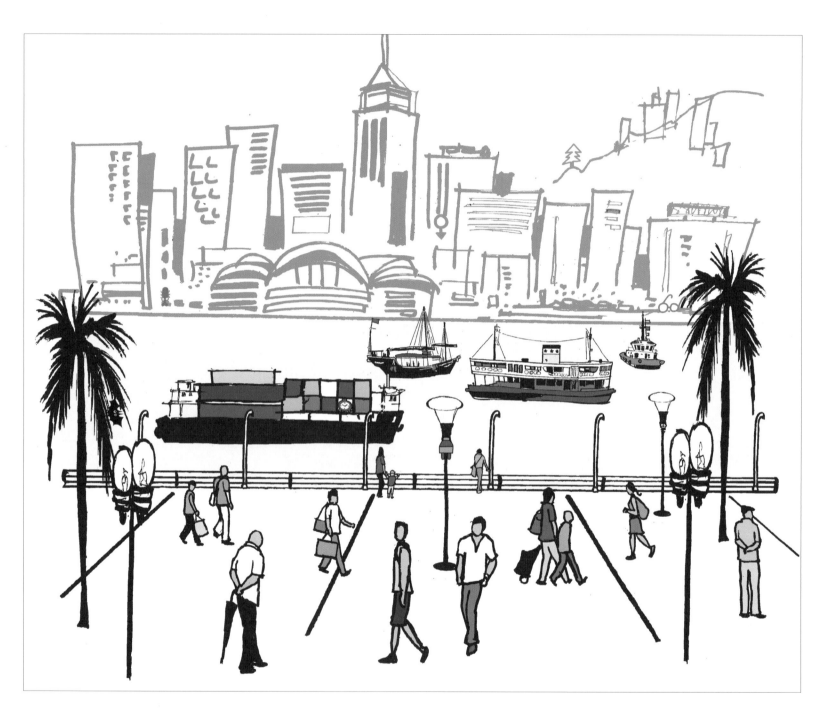

홍콩 항구의 풍경입니다. 위의 그림에서 숨은 그림을 찾아 보세요.

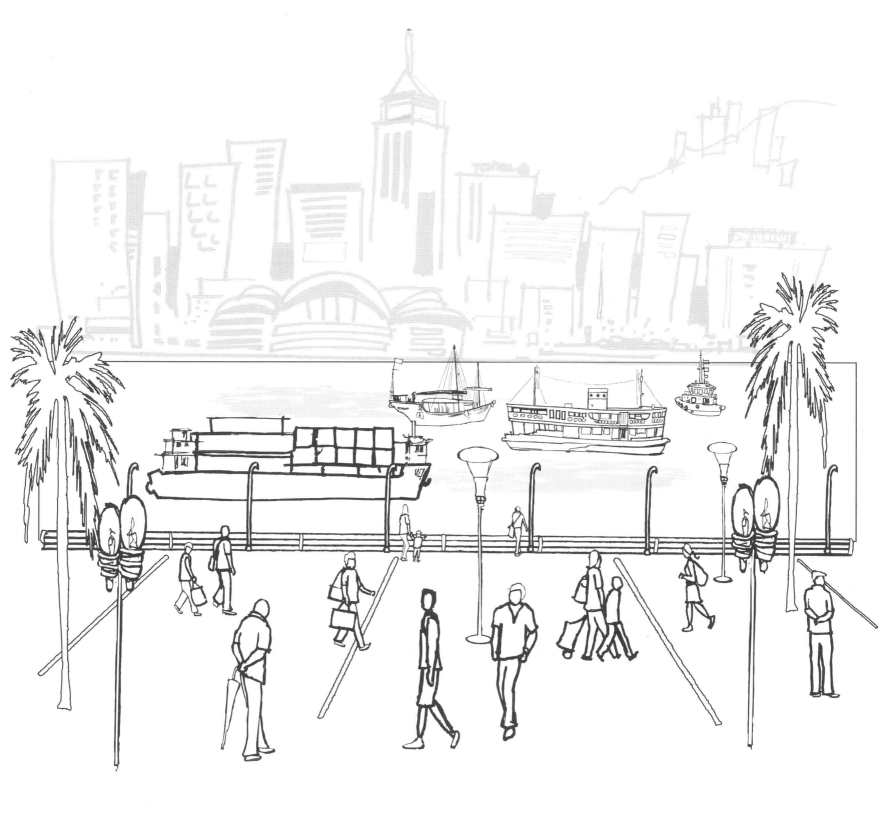

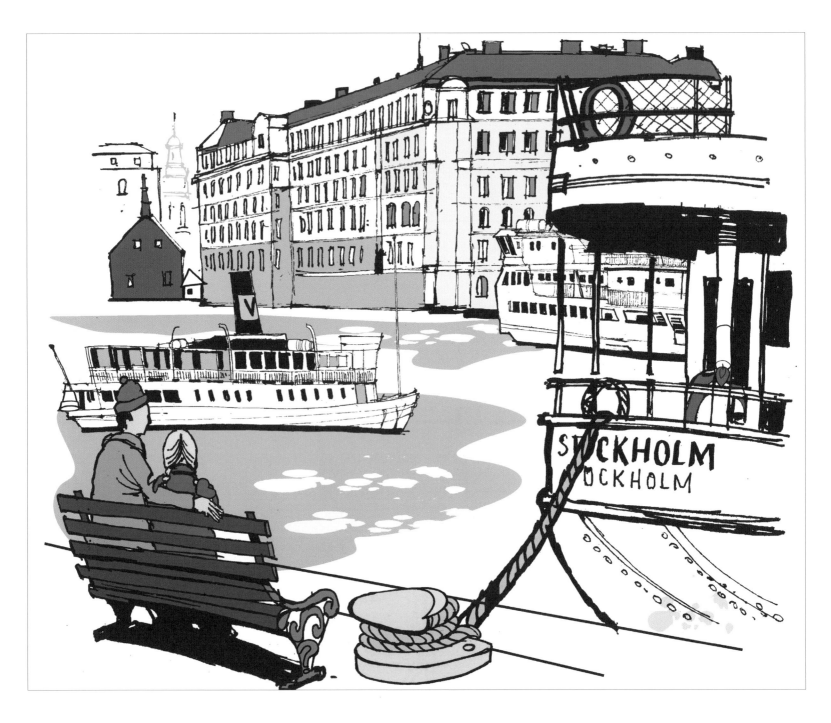

스웨덴, 스톡홀름 항구와 건물 풍경입니다. 위의 그림에서 숨은 그림을 찾아 보세요.

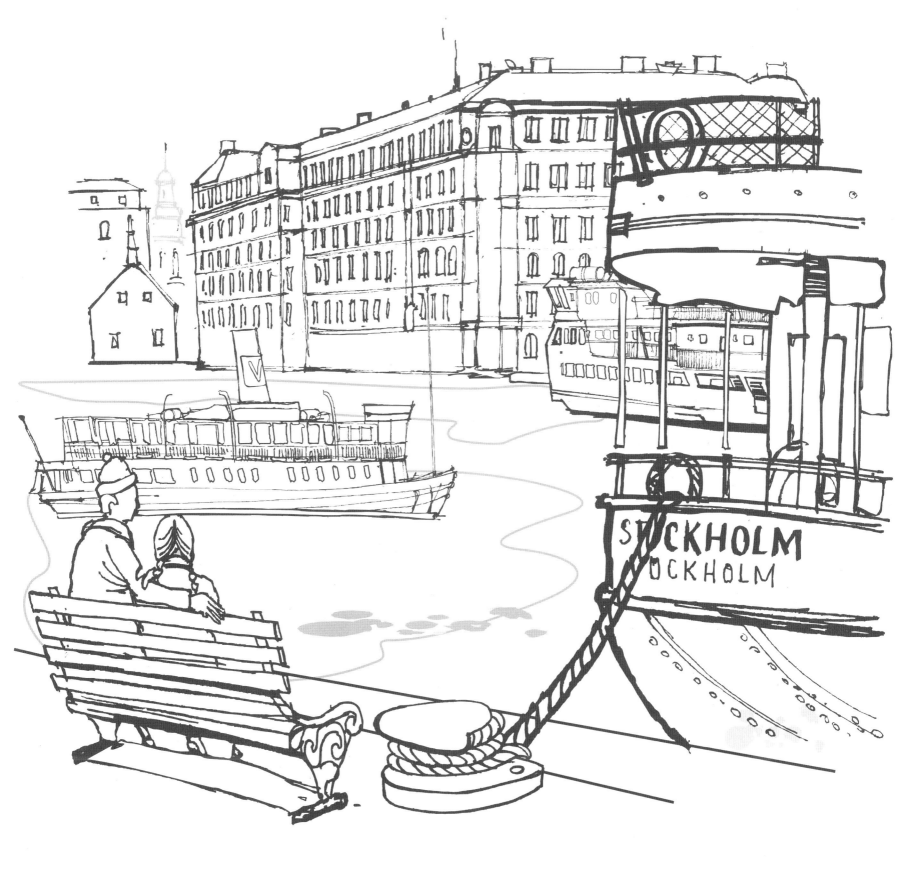

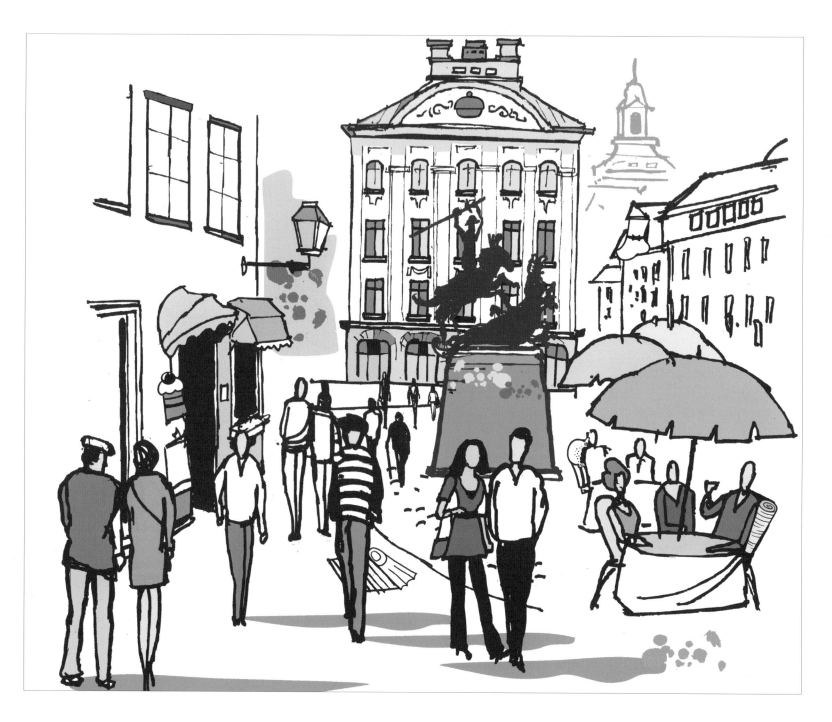

스웨덴, 역사적인 스톡홀름 대성당 근처의 스토르트리에트 광장에 있는 보행자 풍경입니다. 위의 그림에서 숨은 그림을 찾아 보세요.

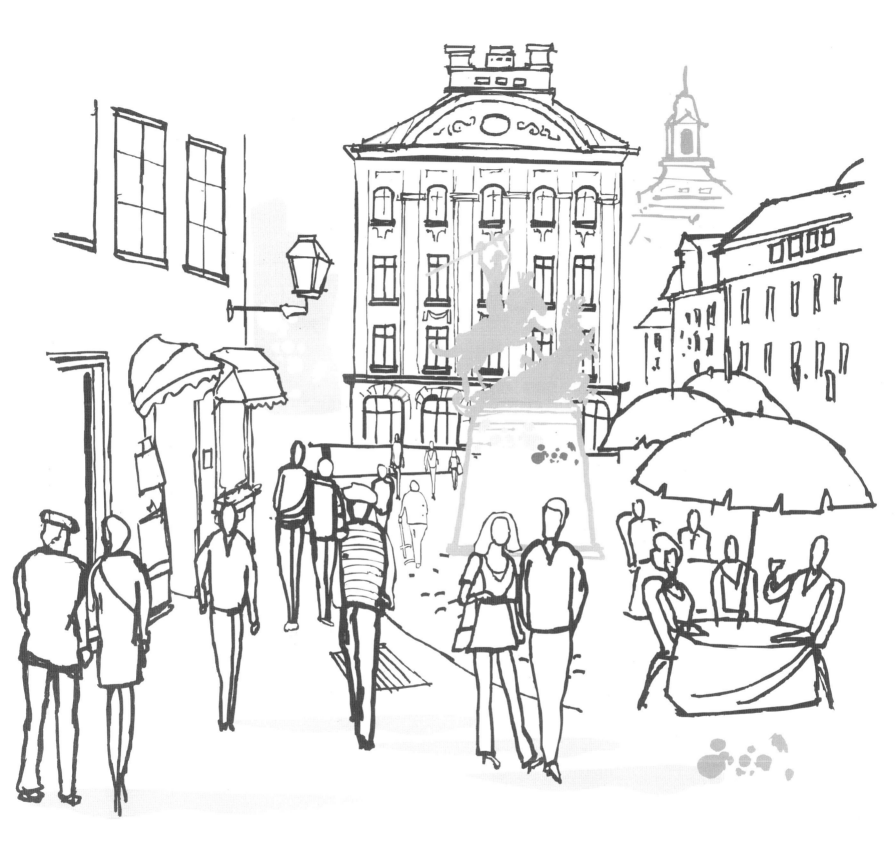

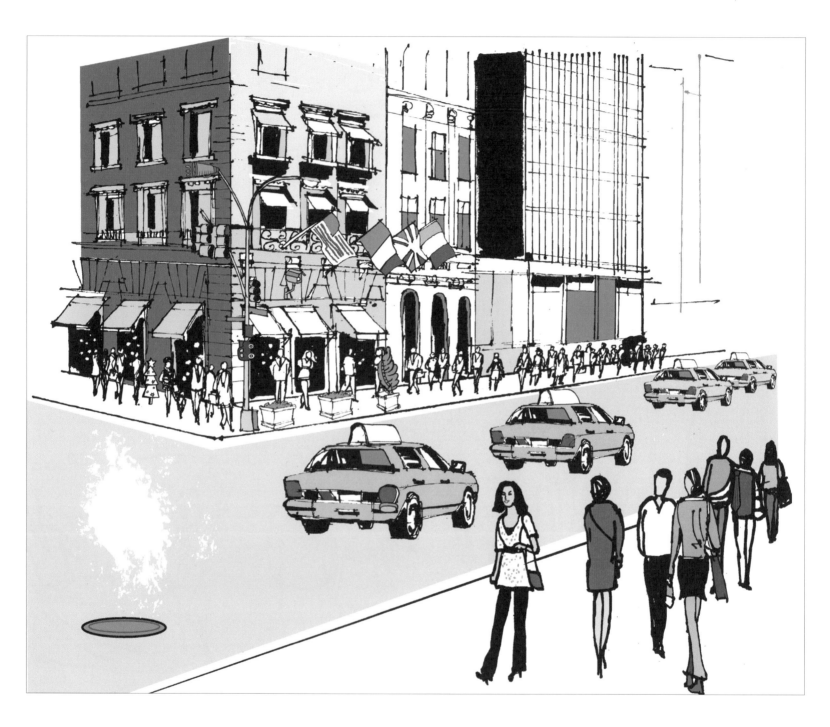

미국, 뉴욕 맨해튼의 쇼핑가인 피프스 애비뉴의 풍경입니다. 위의 그림에서 숨은 그림을 찾아 보세요.

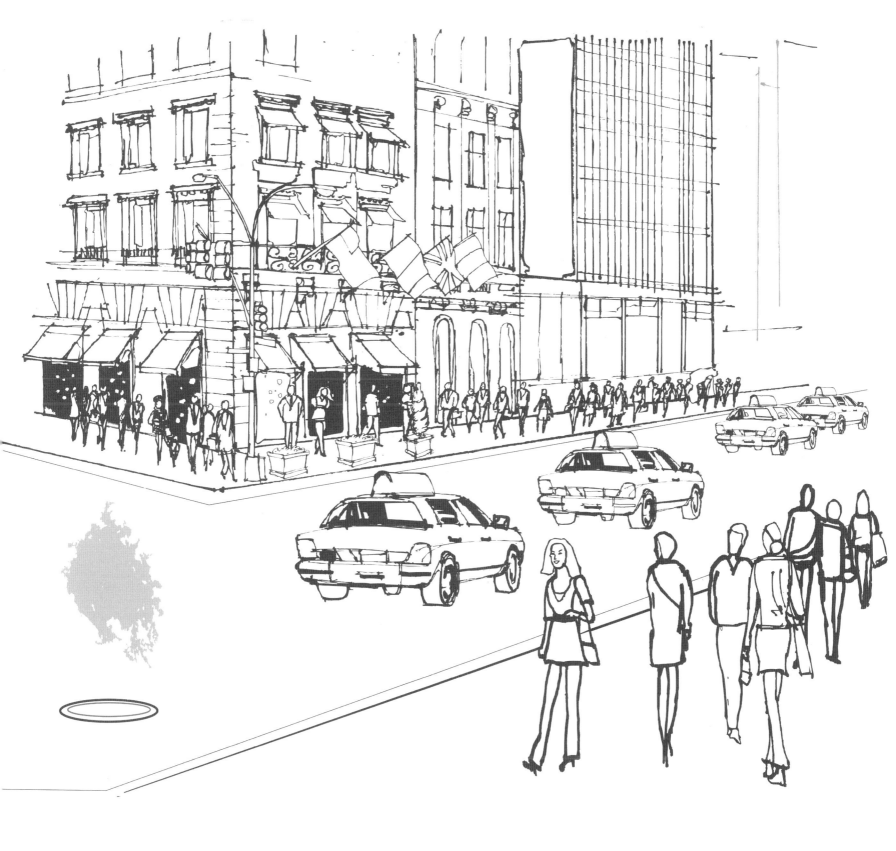

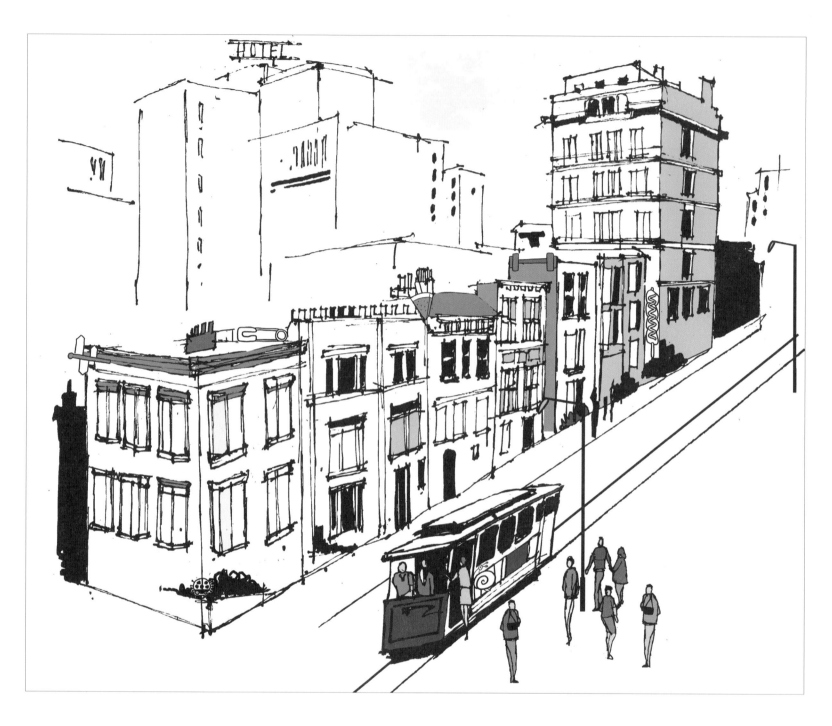

미국, 샌프란시스코 건물 및 트롤리 자동차의 풍경입니다. 위의 그림에서 숨은 그림을 찾아 보세요.

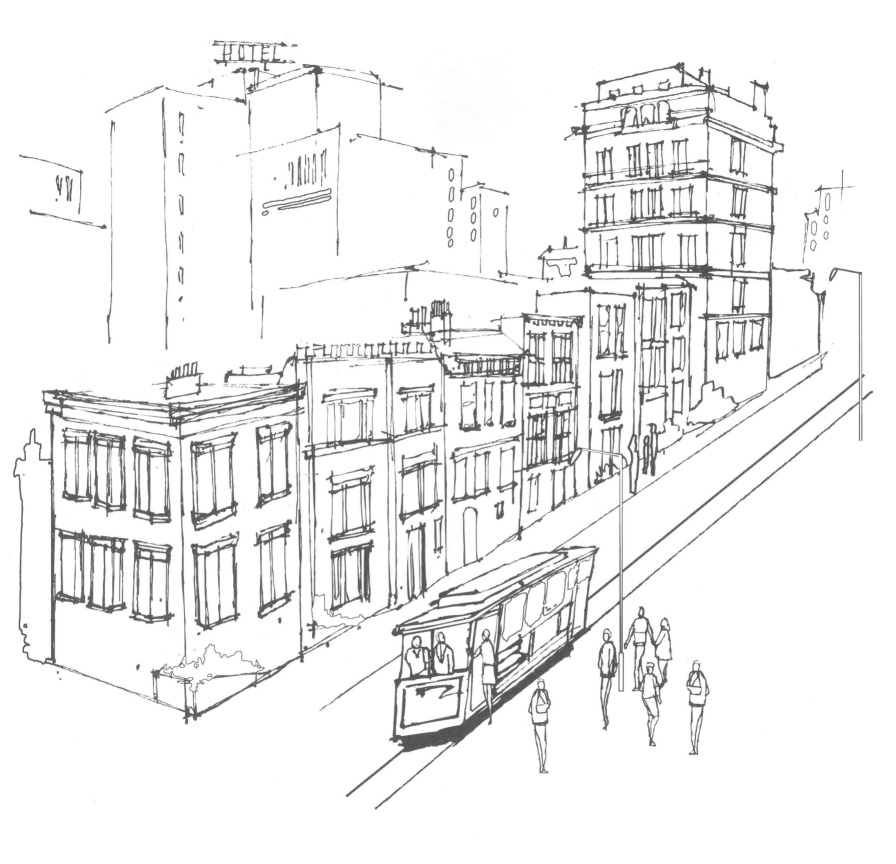

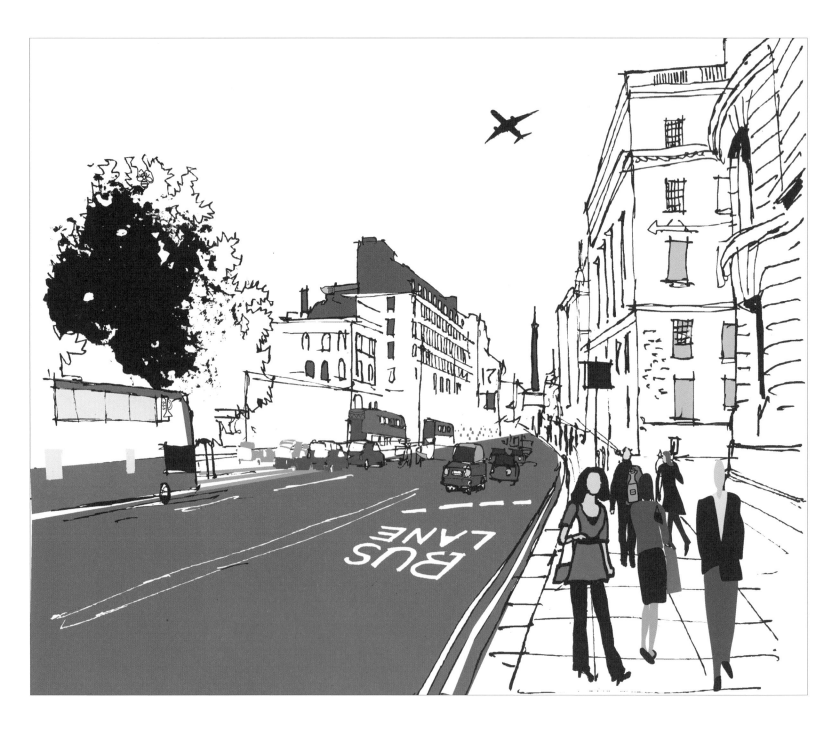

영국, 런던의 도시 거리와 통근자의 풍경입니다. 위의 그림에서 숨은 그림을 찾아 보세요.

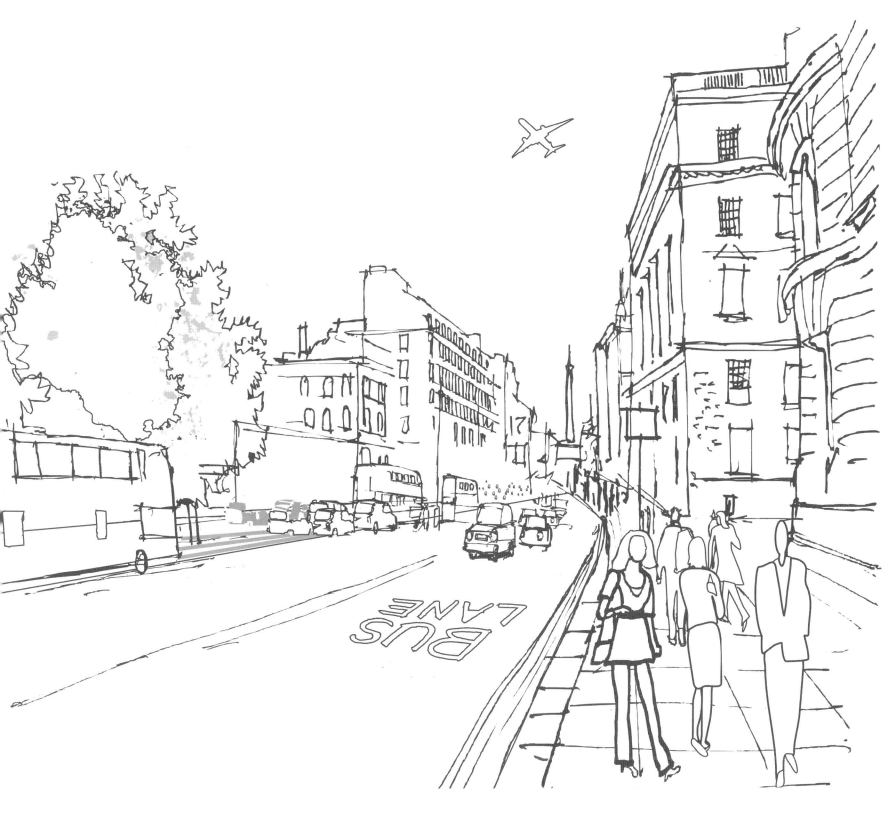

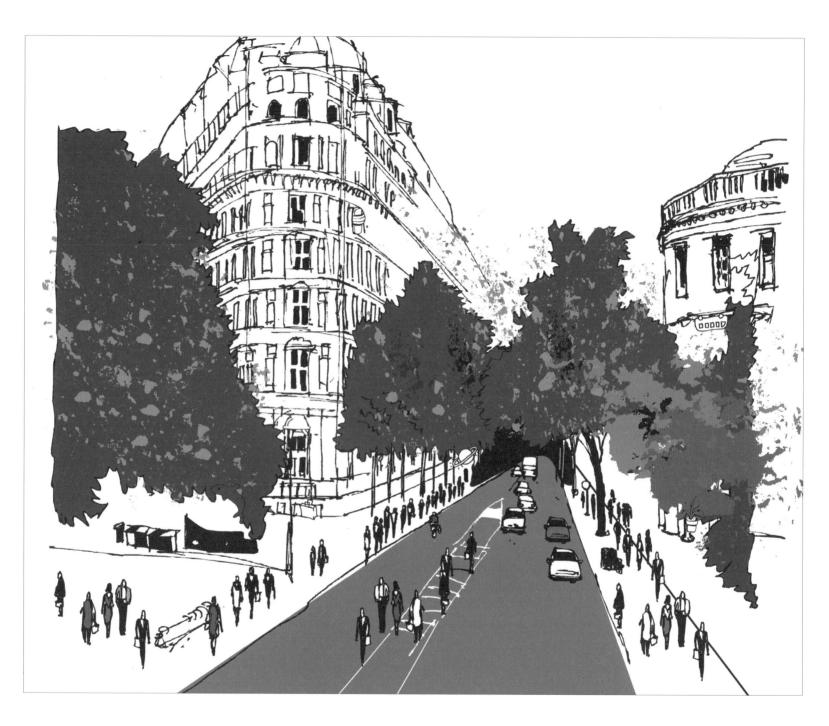

영국, 런던의 중심가이자 관광지로 유명한 화이트홀의 풍경입니다. 위의 그림에서 숨은 그림을 찾아 보세요.

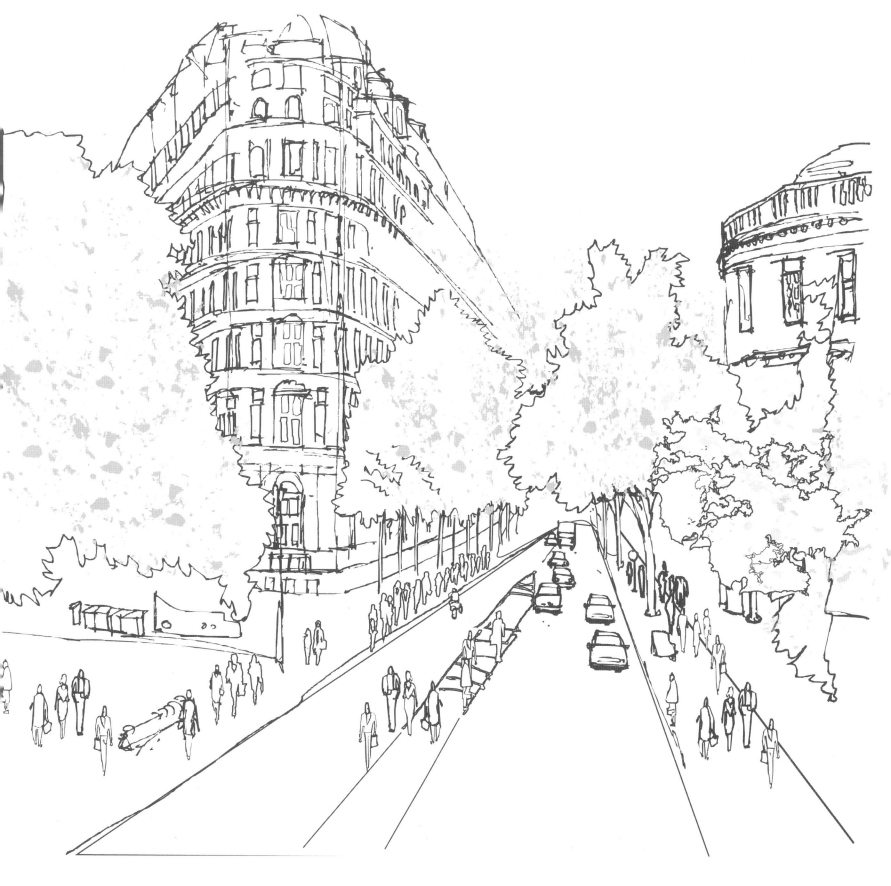

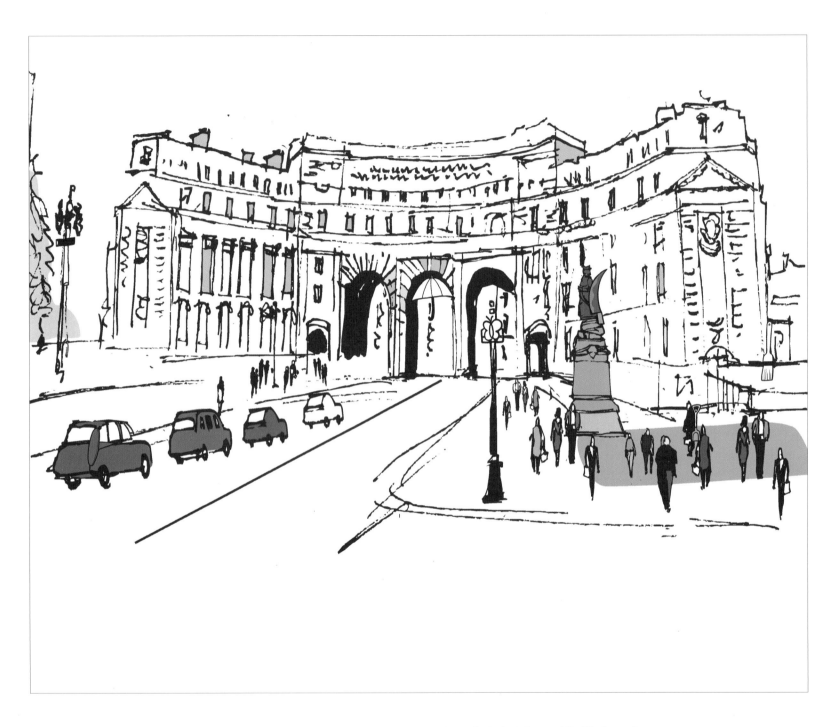

영국, 런던의 더 몰(the Mall)에 있는 애드미럴티 아치의 풍경입니다. 위의 그림에서 숨은 그림을 찾아 보세요.

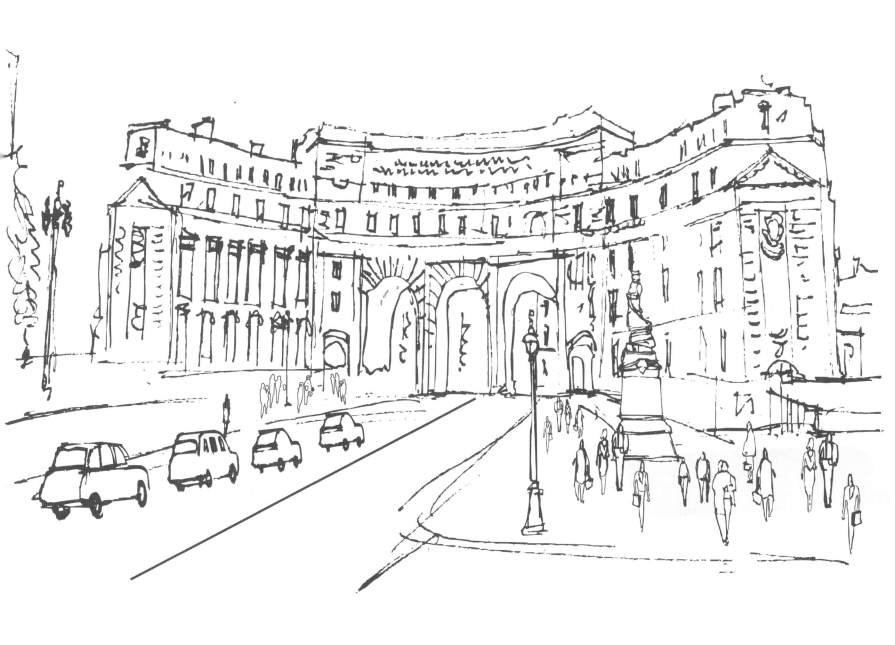

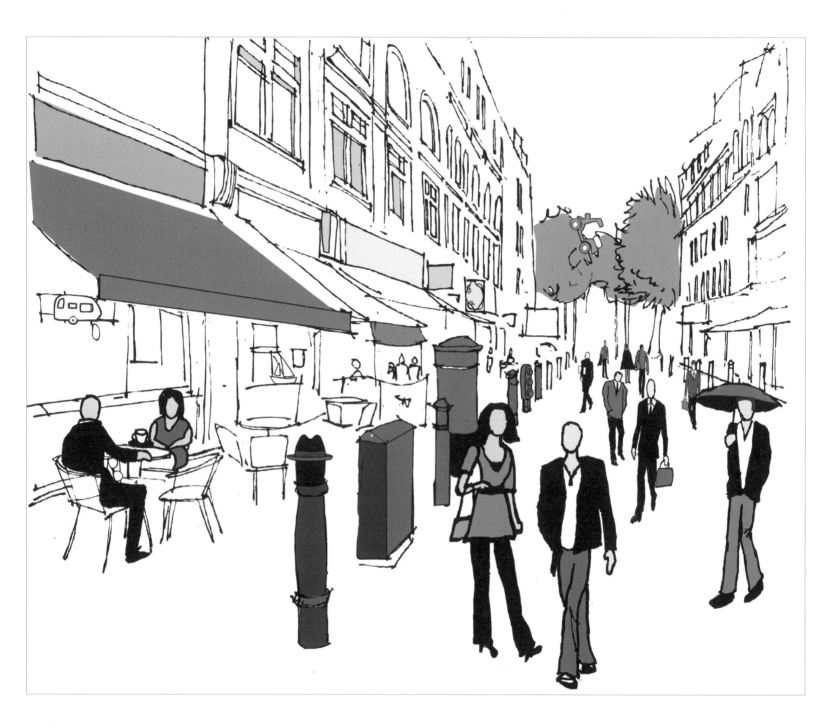

영국, 런던 거리와 사람들의 모습입니다. 위의 그림에서 숨은 그림을 찾아 보세요.

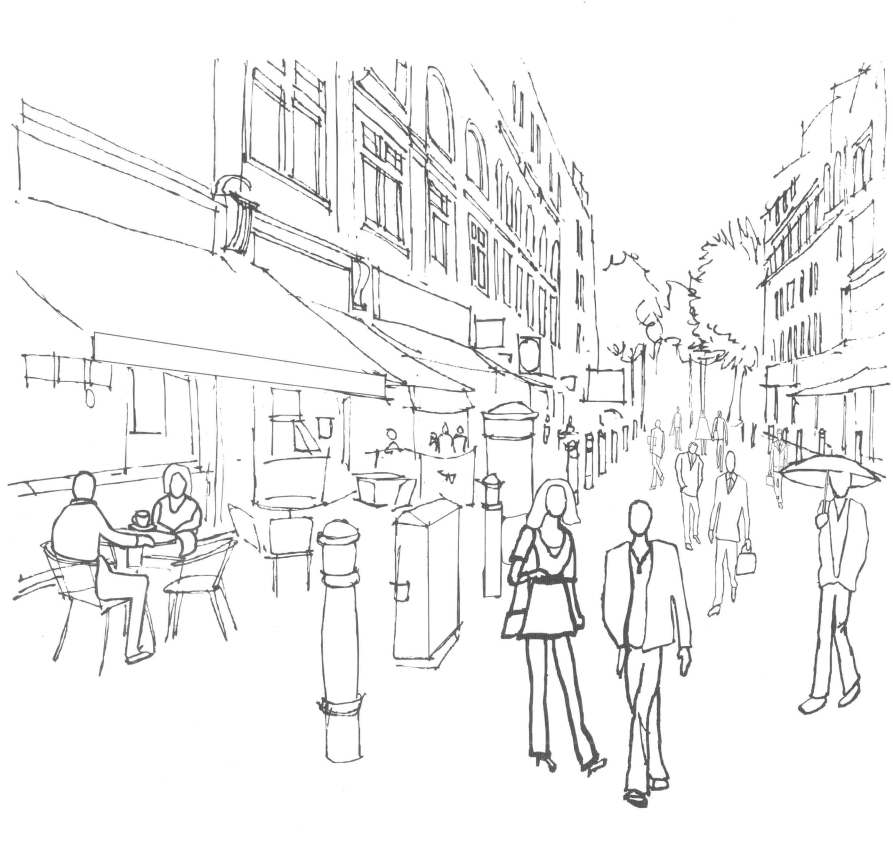

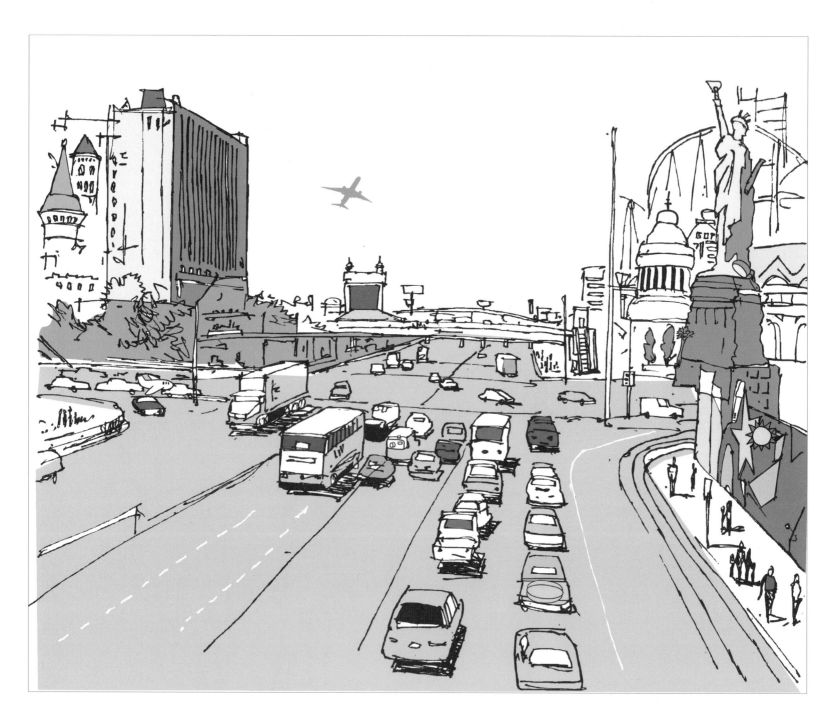

미국, 라스베이거스 스트립 및 트래픽 풍경입니다. 위의 그림에서 숨은 그림을 찾아 보세요.

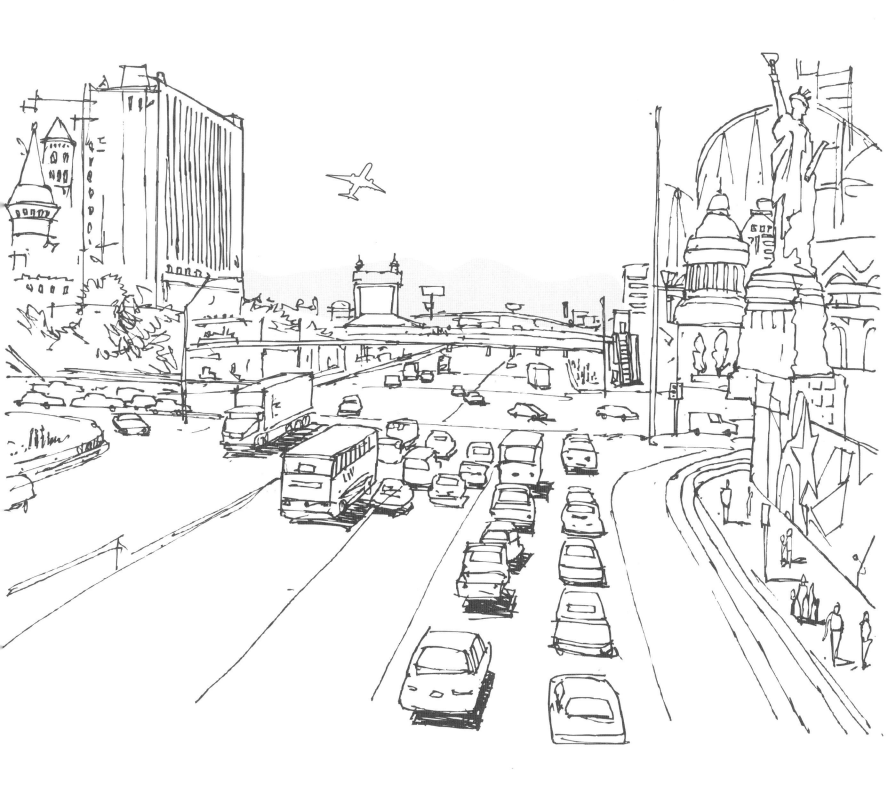

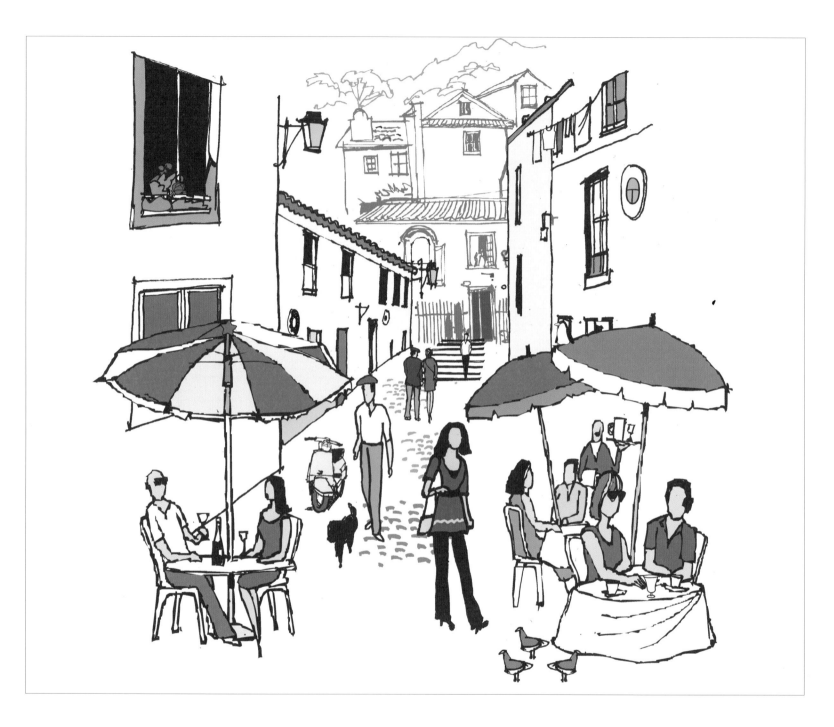

포르투갈의 마을 카페 풍경입니다. 위의 그림에서 숨은 그림을 찾아 보세요.

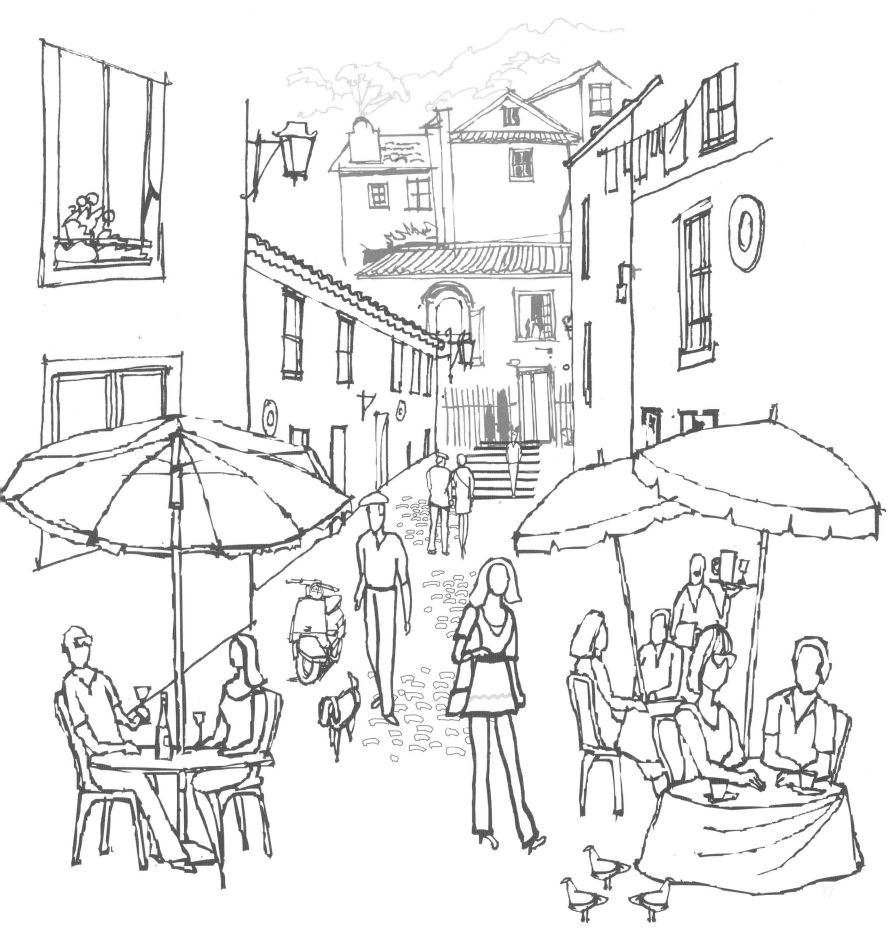

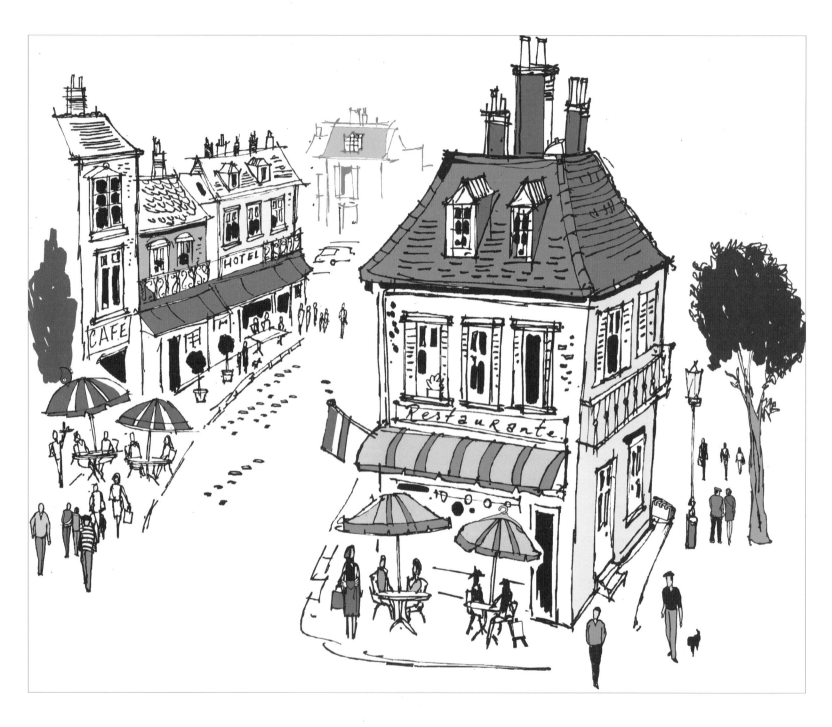

프랑스 마을의 거리 풍경입니다. 위의 그림에서 숨은 그림을 찾아 보세요.

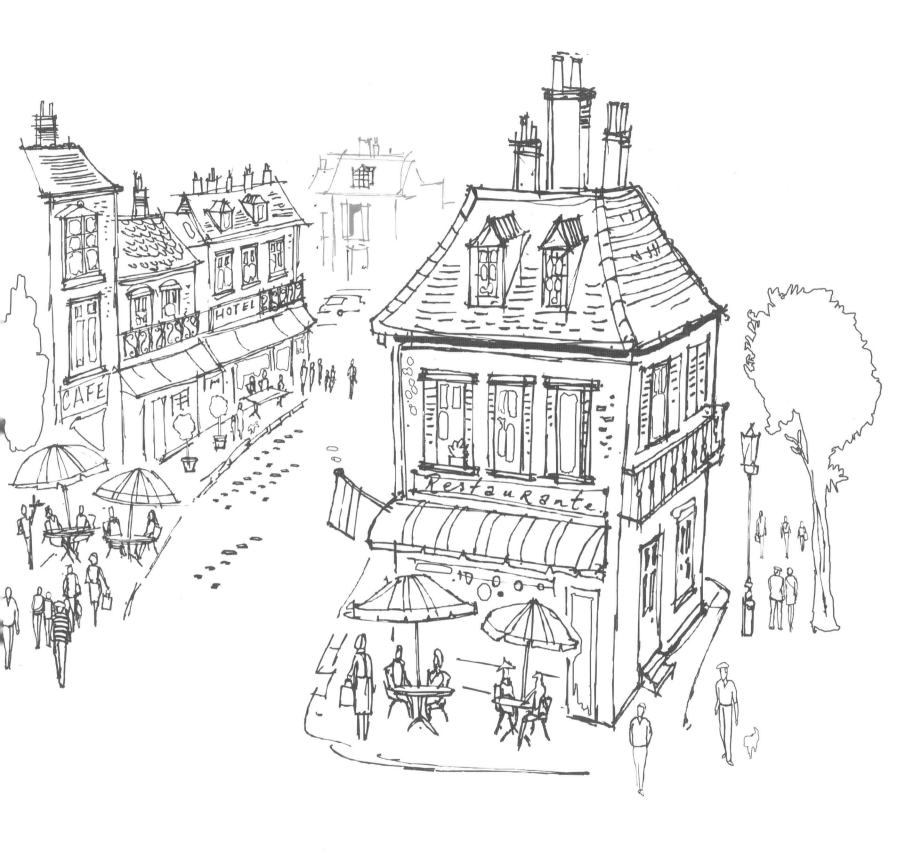

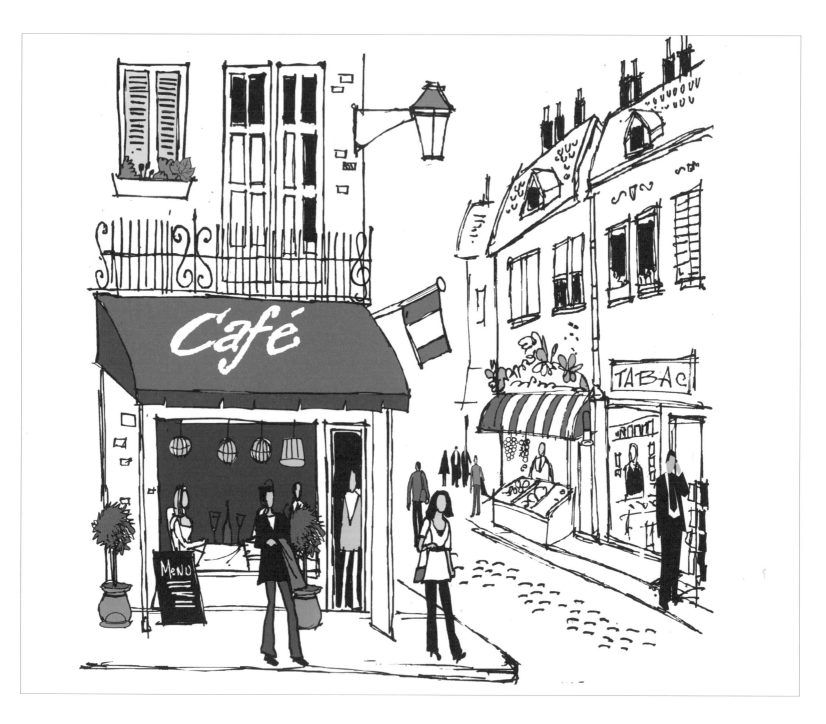

프랑스 마을의 카페 거리 풍경입니다. 위의 그림에서 숨은 그림을 찾아 보세요.

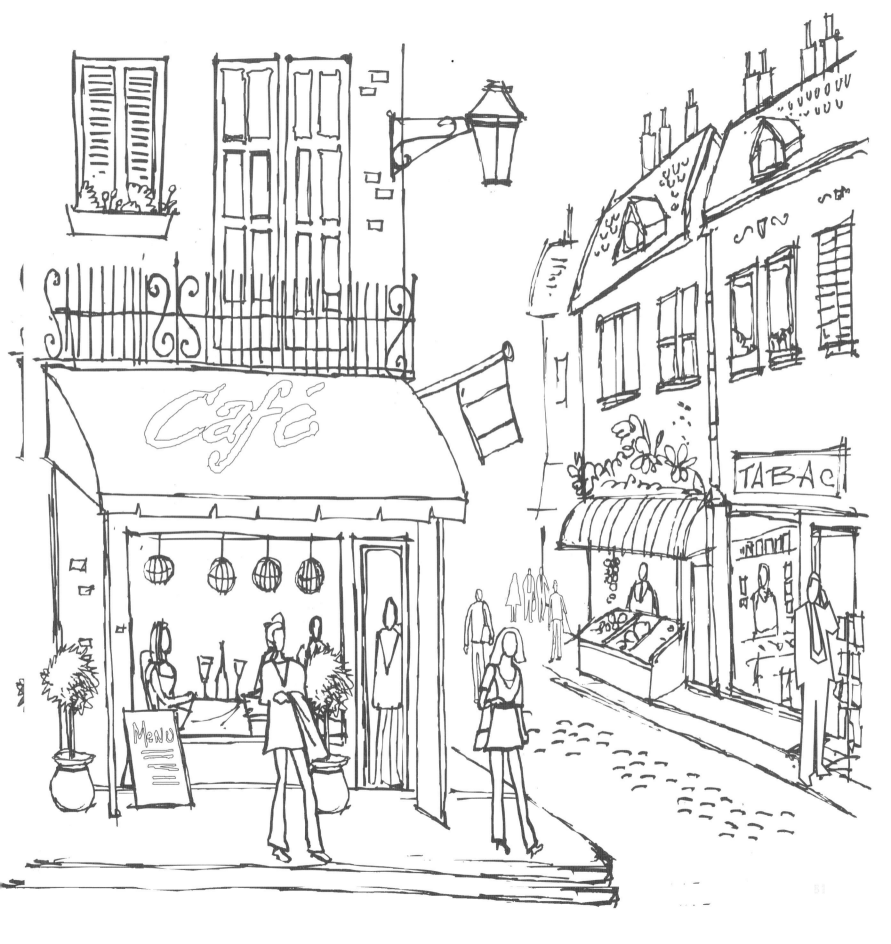

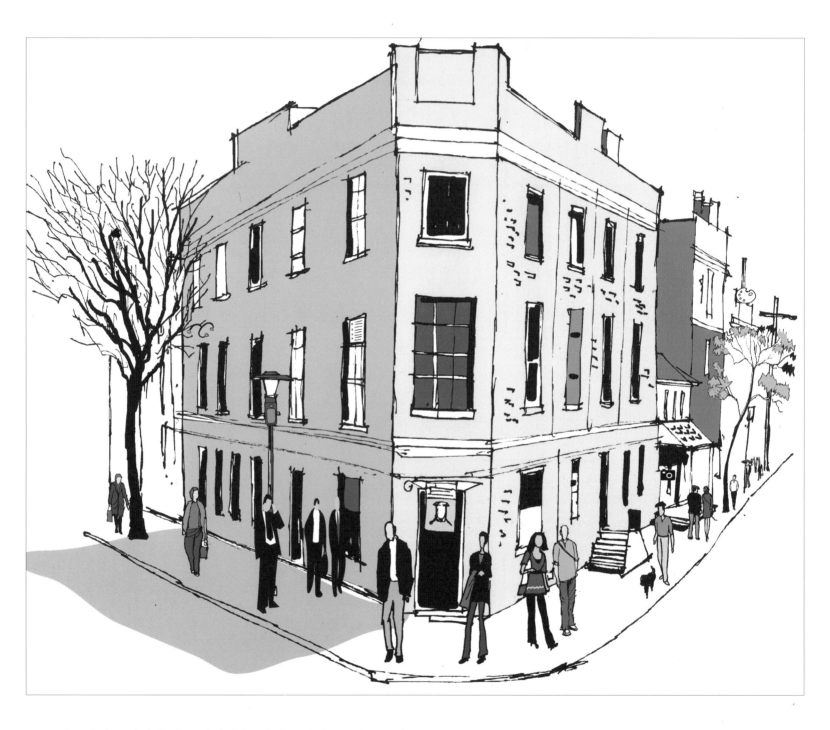

호주 시드니의 오래된 술집 풍경입니다. 위의 그림에서 숨은 그림을 찾아 보세요.

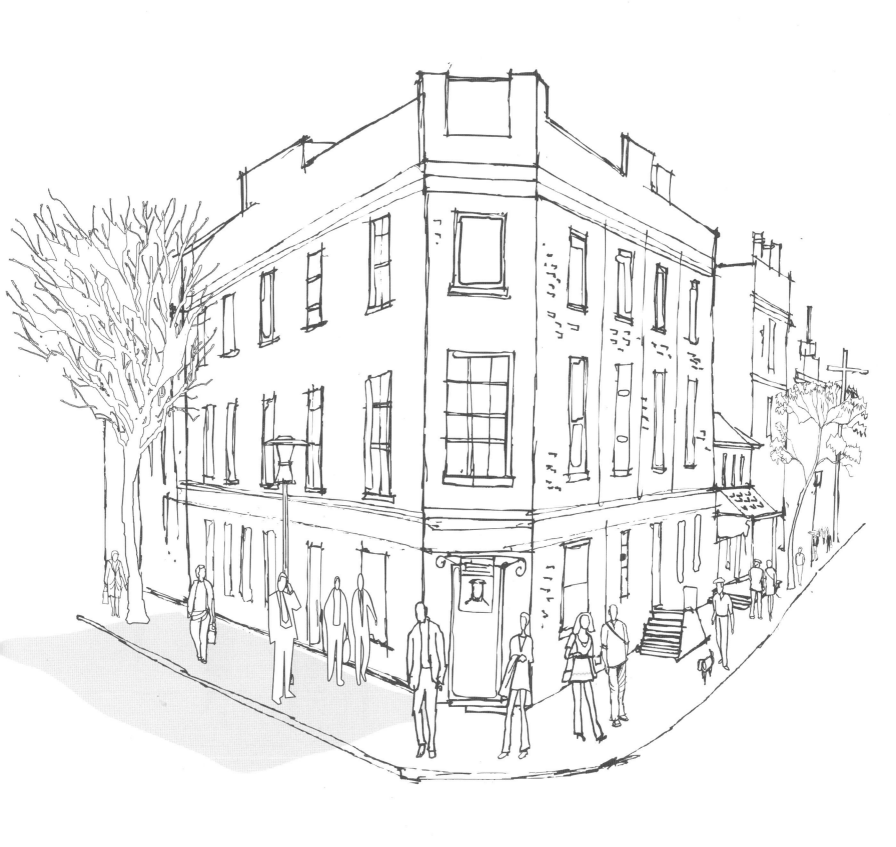

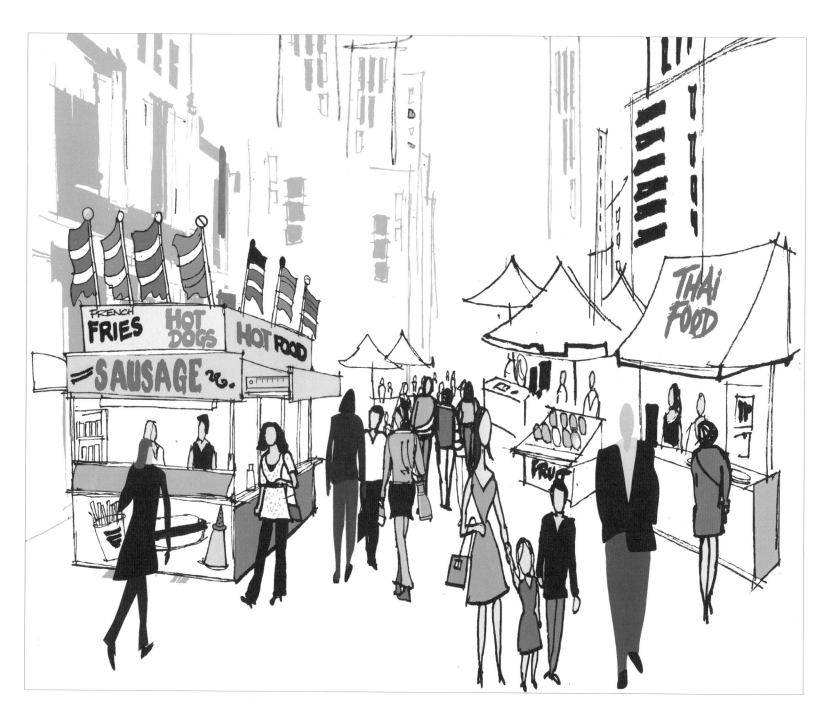

미국, 뉴욕의 거리 시장 풍경입니다. 위의 그림에서 숨은 그림을 찾아 보세요.

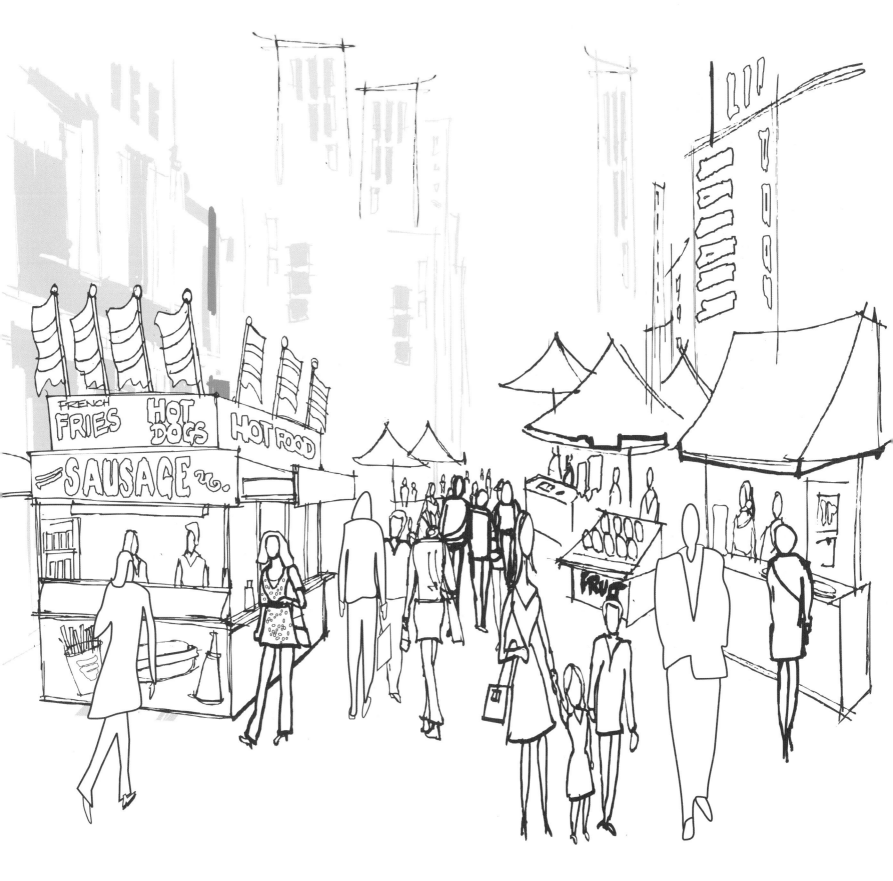

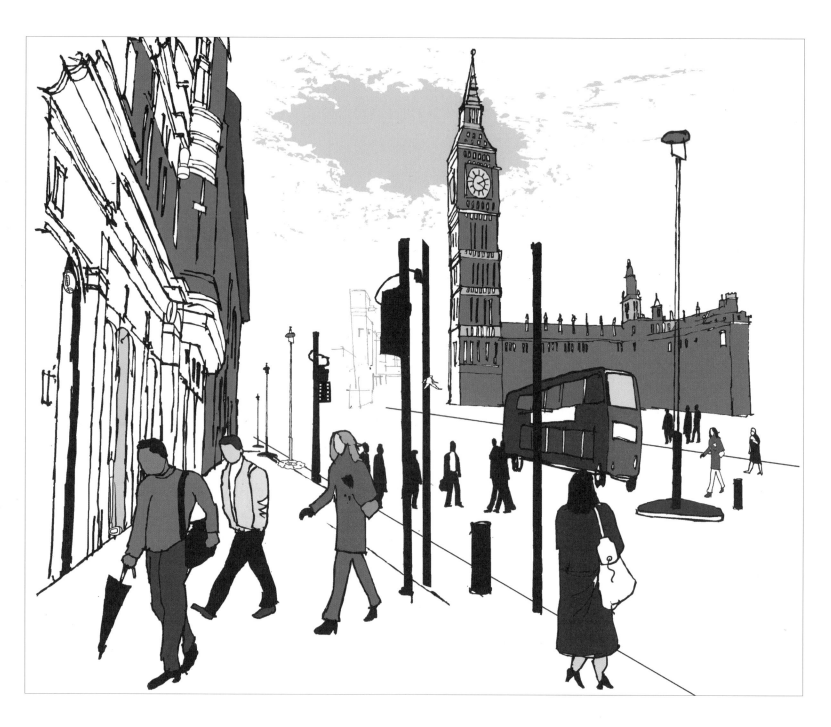

영국, 빅 벤으로 유명한 런던의 풍경입니다. 위의 그림에서 숨은 그림을 찾아 보세요.

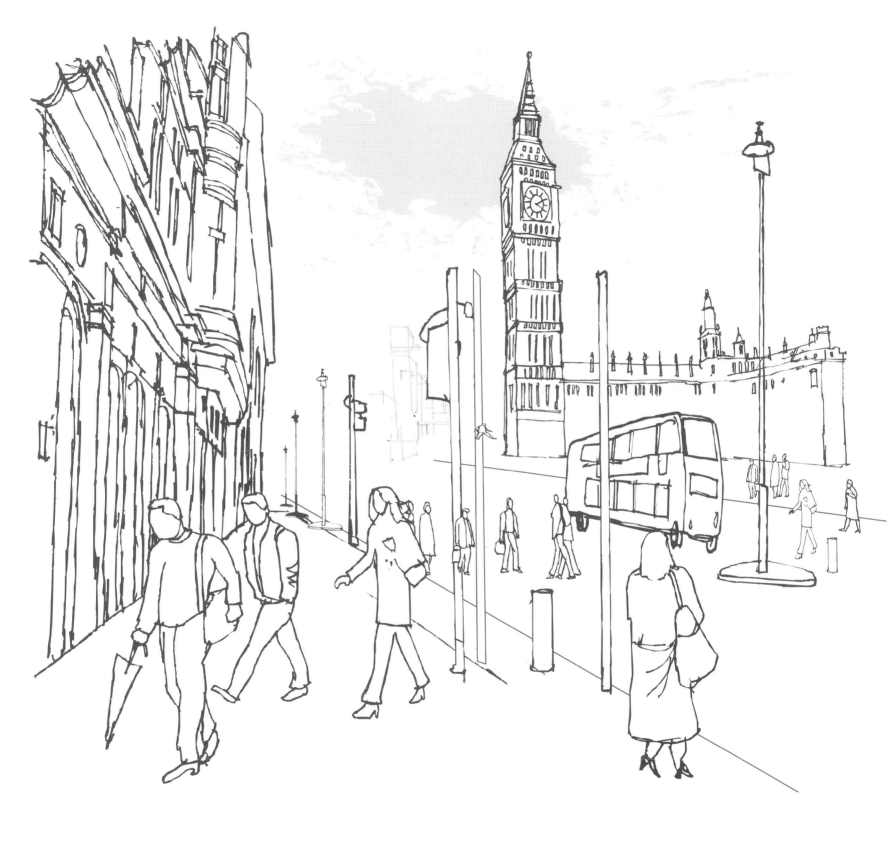

87

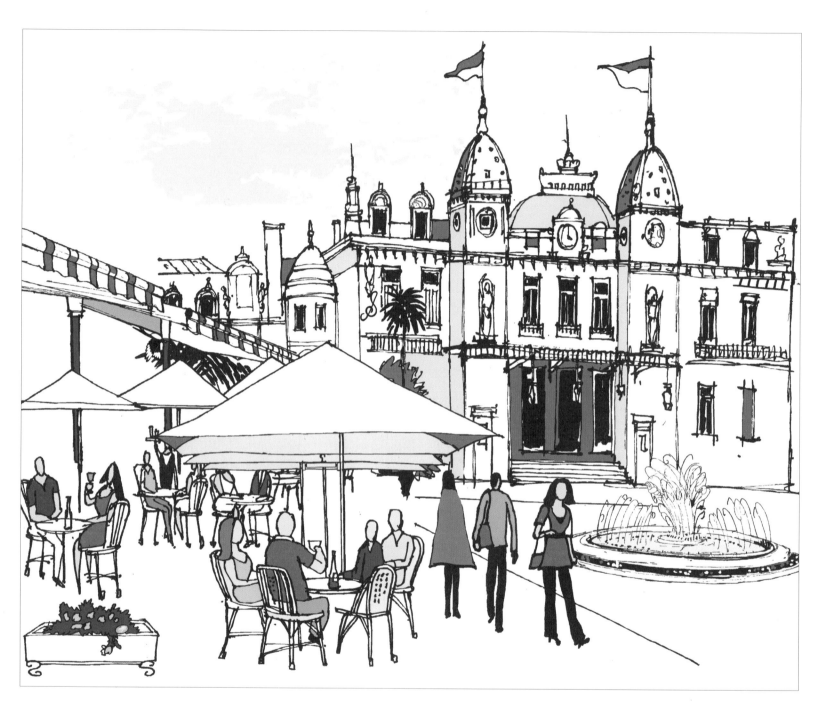

모나코의 야외 레스토랑과 사람들의 모습입니다. 위의 그림에서 숨은 그림을 찾아 보세요.

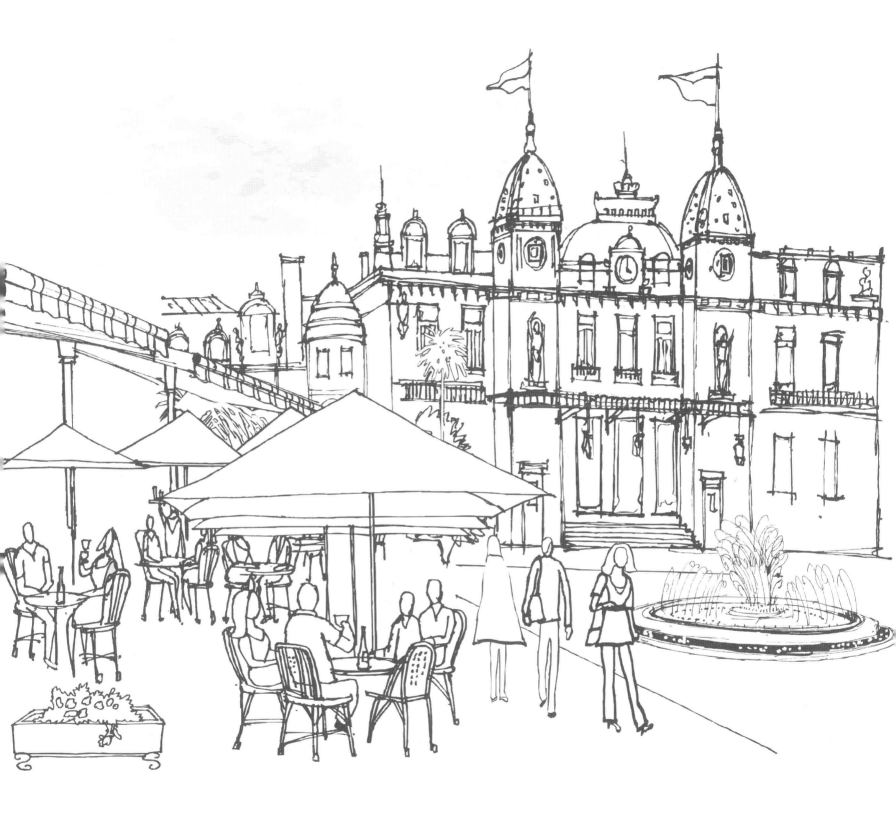

89

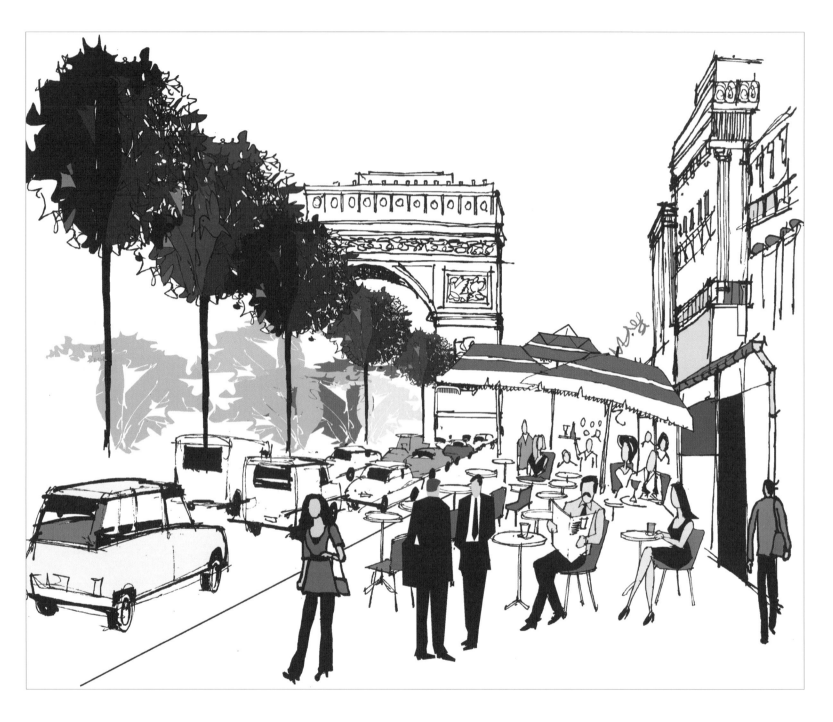

프랑스 파리 에투알 개선문 (Arc de Triomphe)의 풍경입니다. 위의 그림에서 숨은 그림을 찾아 보세요.

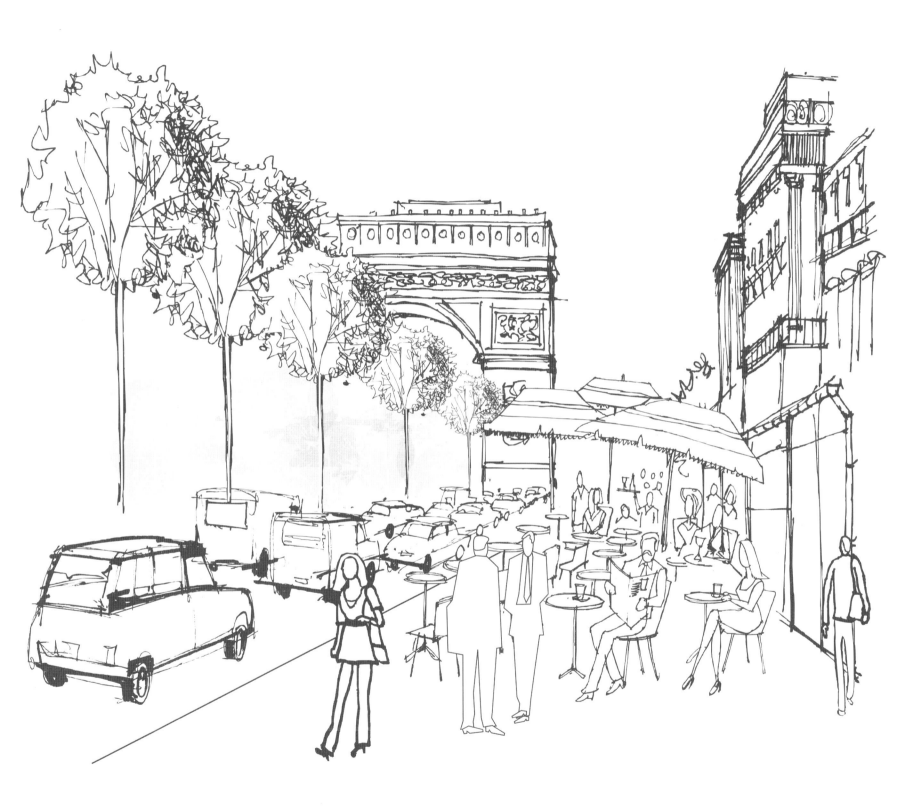

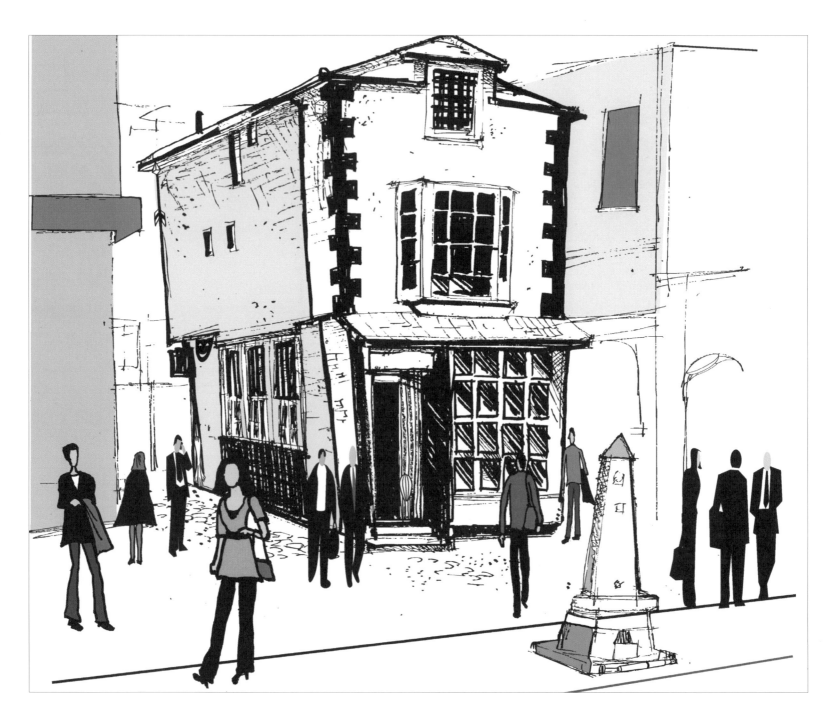

영국의 오래된 역사적인 건물 윈저성 주변 풍경입니다. 위의 그림에서 숨은 그림을 찾아 보세요.

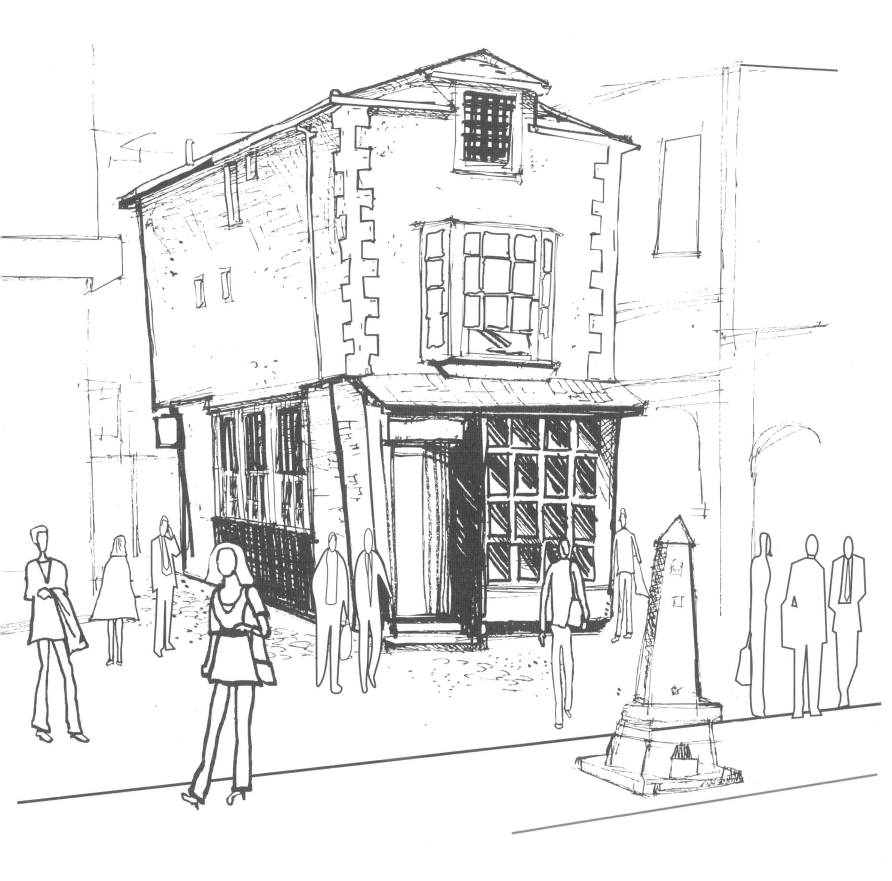

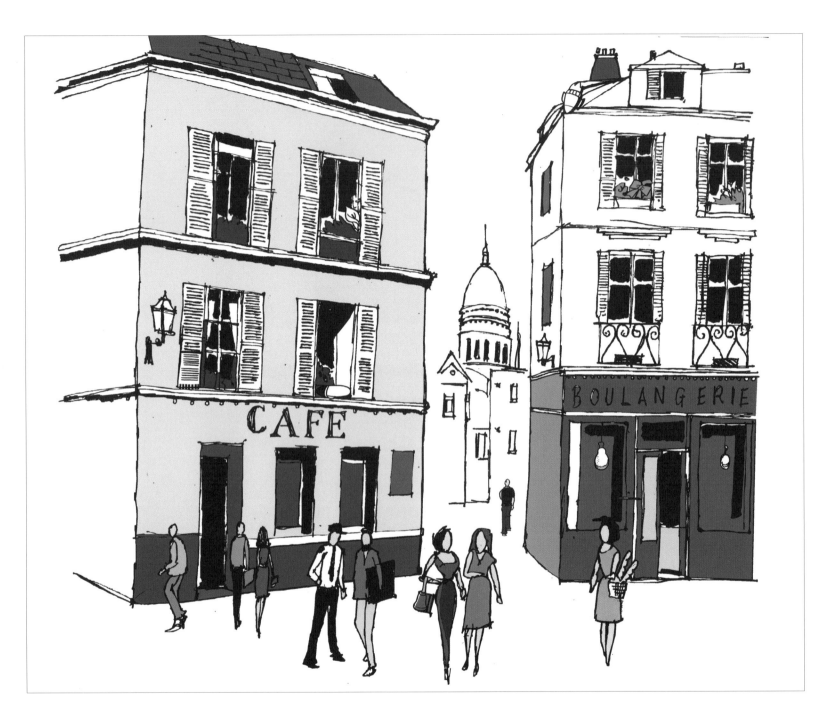

프랑스, 몽마르뜨 언덕의 오래된 건물 풍경입니다. 위의 그림에서 숨은 그림을 찾아 보세요.

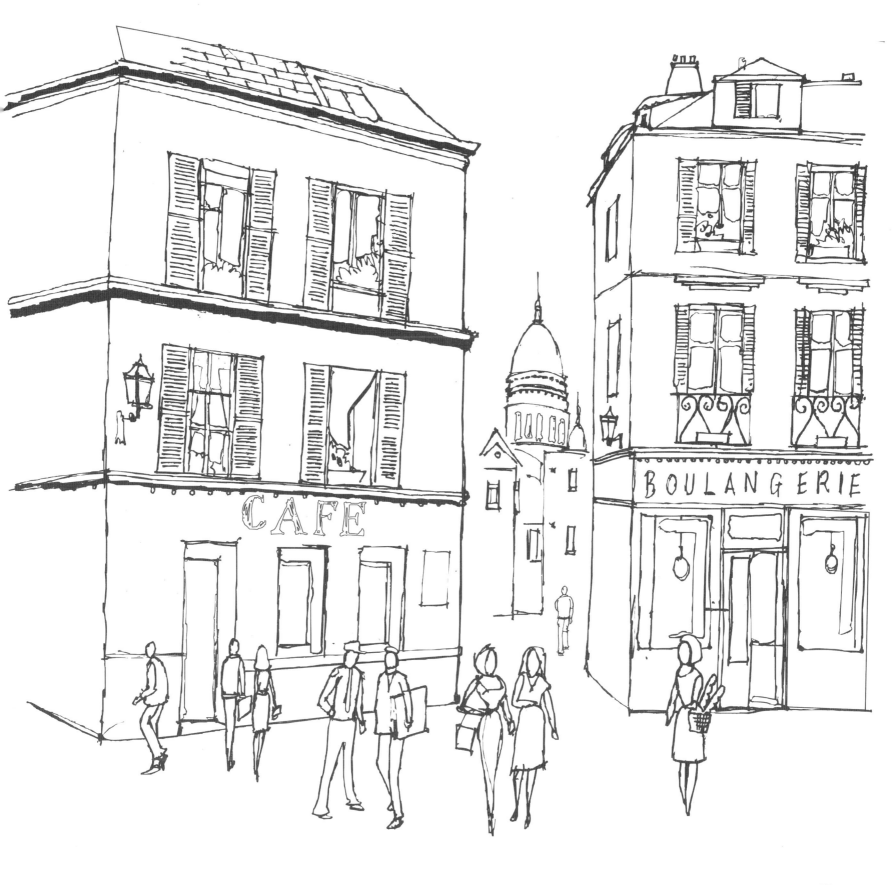

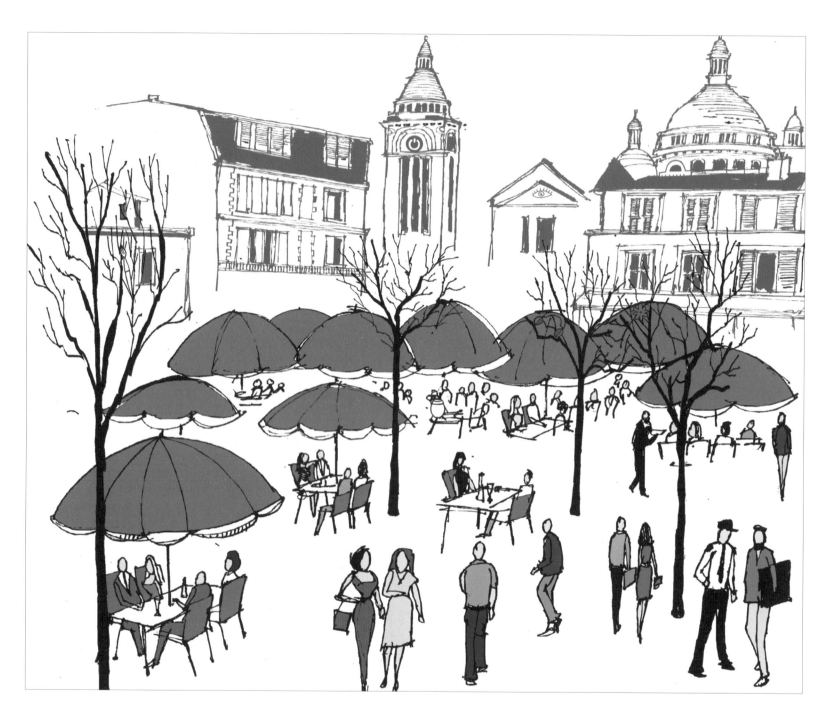

프랑스, 몽마르뜨 야외 카페에 있는 사람들의 모습입니다. 위의 그림에서 숨은 그림을 찾아 보세요.

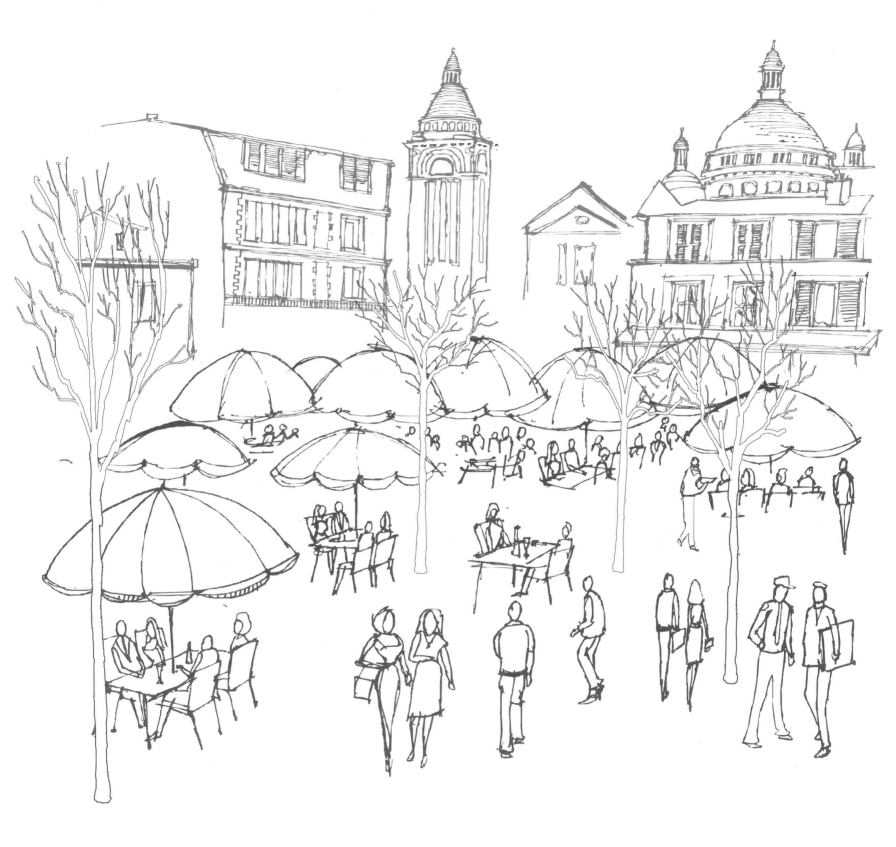

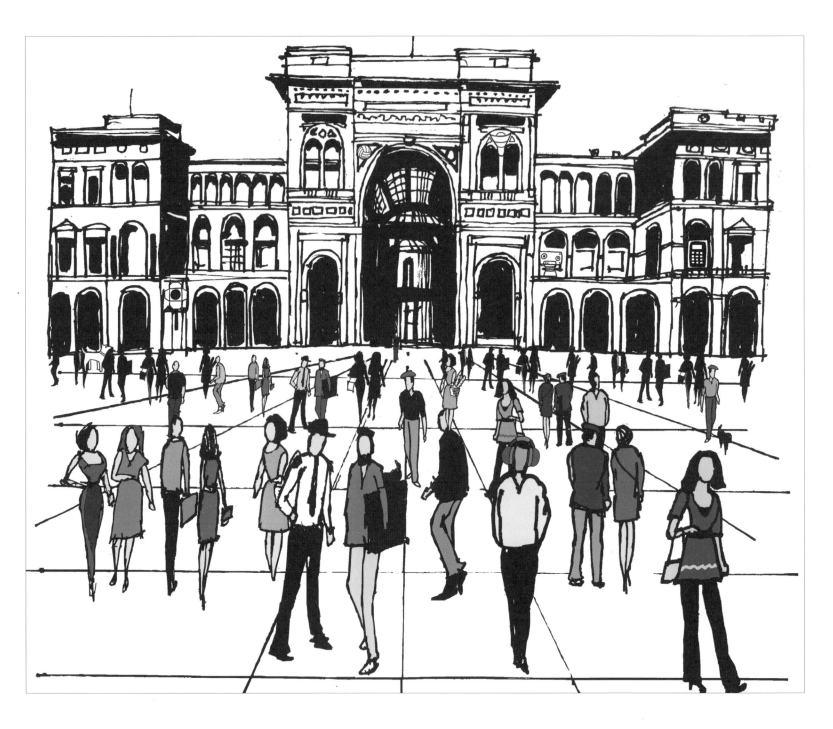

이탈리아, 밀라노 광장에 있는 사람들의 모습입니다. 위의 그림에서 숨은 그림을 찾아 보세요.

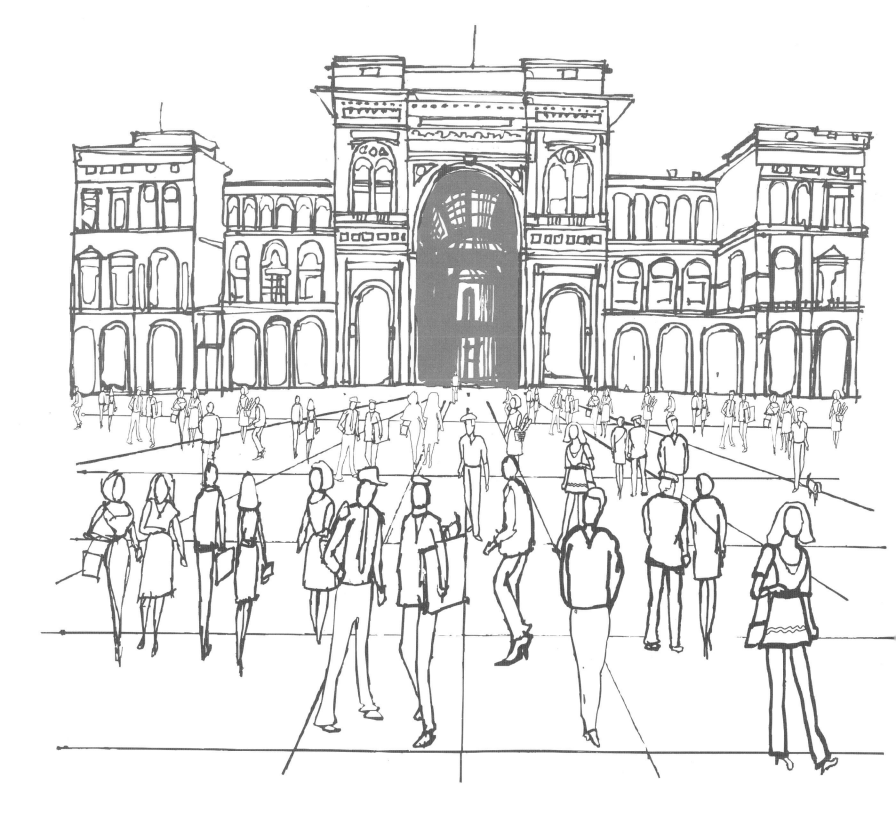

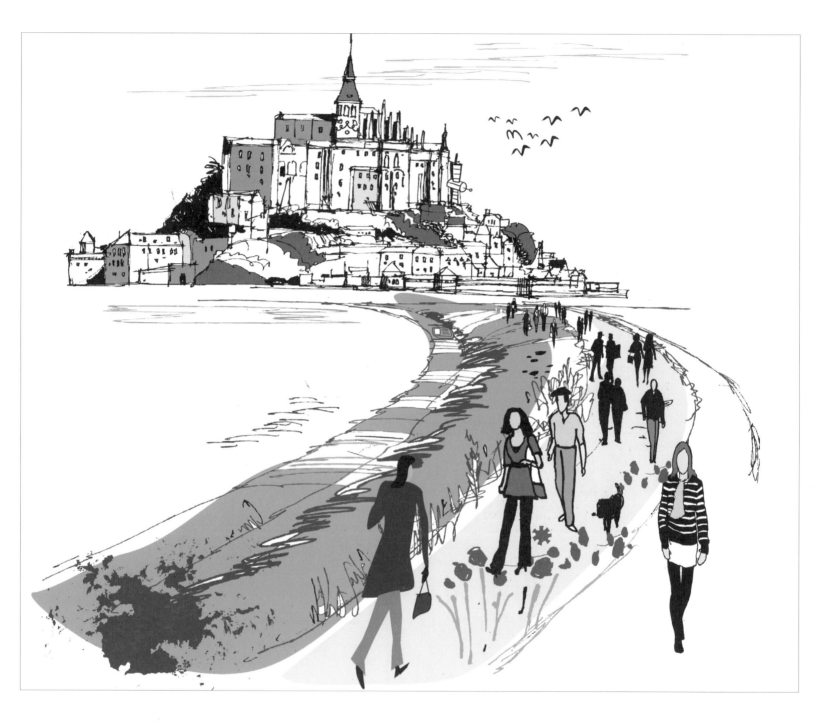

프랑스, 몽 생 미셸 수도원 풍경입니다. 위의 그림에서 숨은 그림을 찾아 보세요.

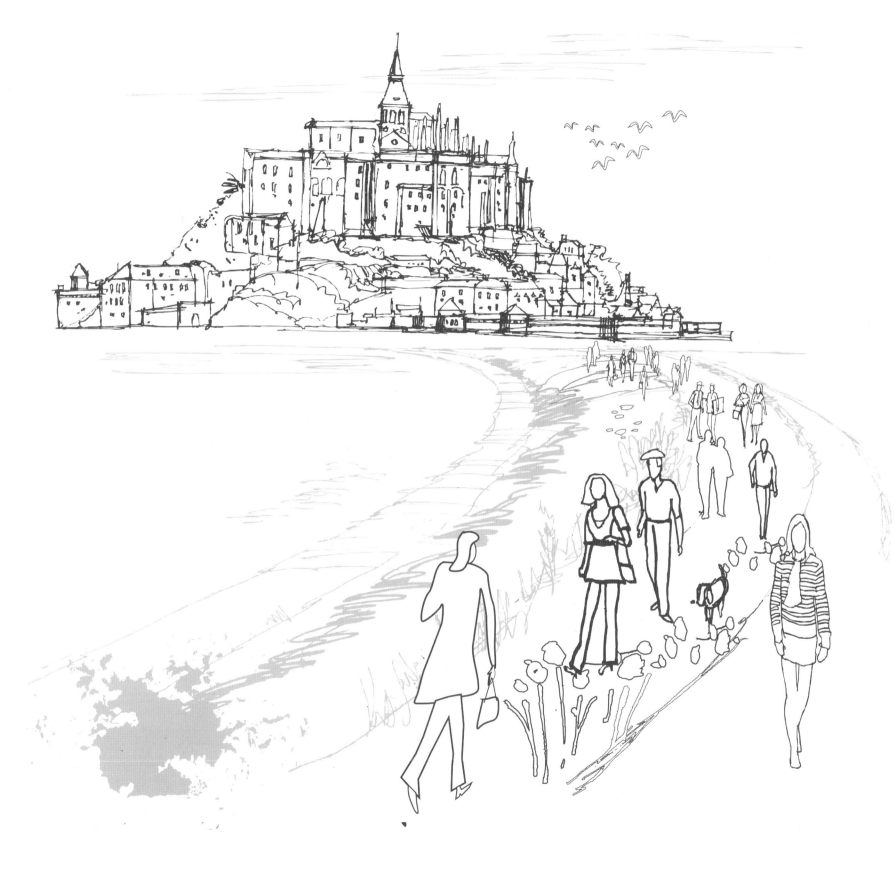

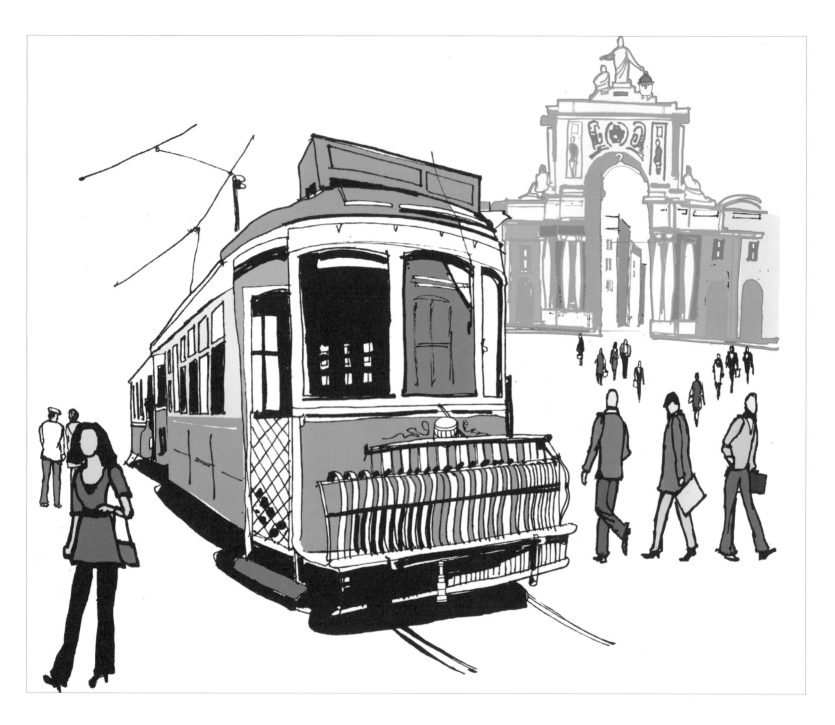

포르투갈, 리스본의 트램 풍경입니다. 위의 그림에서 숨은 그림을 찾아 보세요.

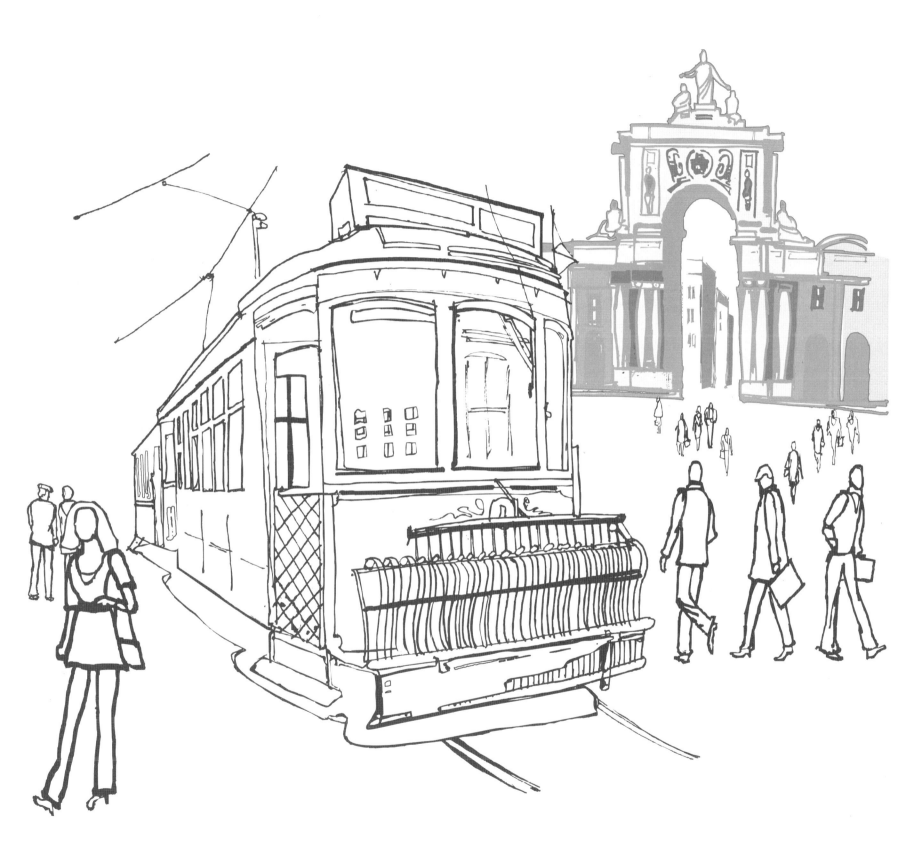

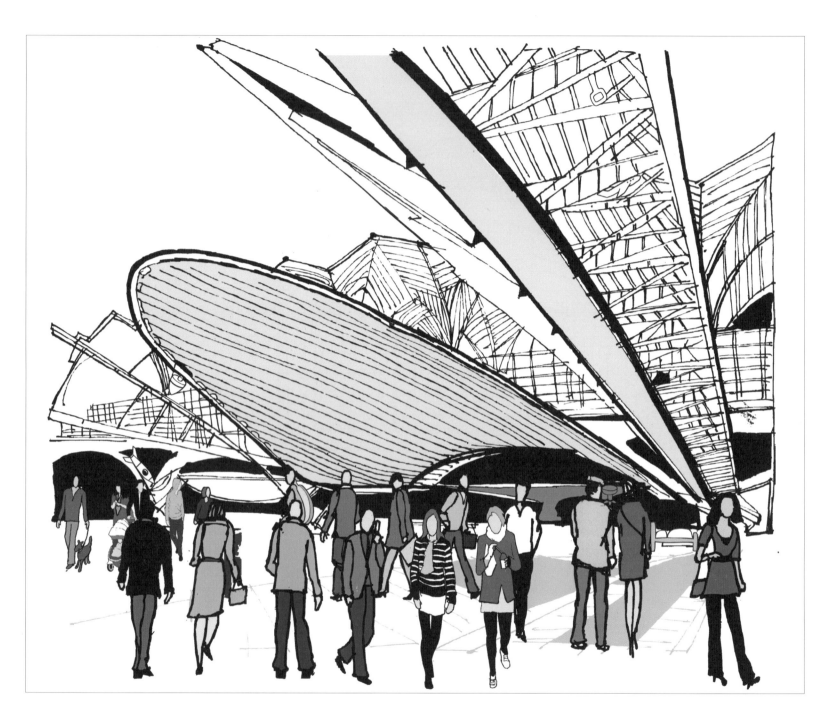

포르투갈, 리스본 역 풍경입니다. 위의 그림에서 숨은 그림을 찾아 보세요.

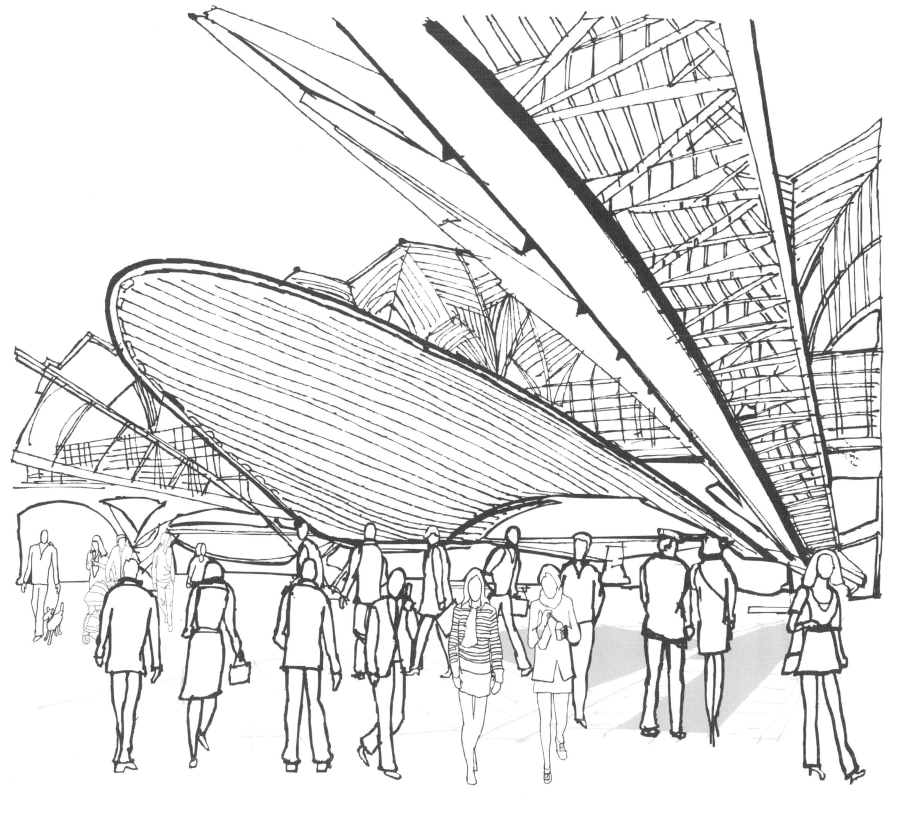

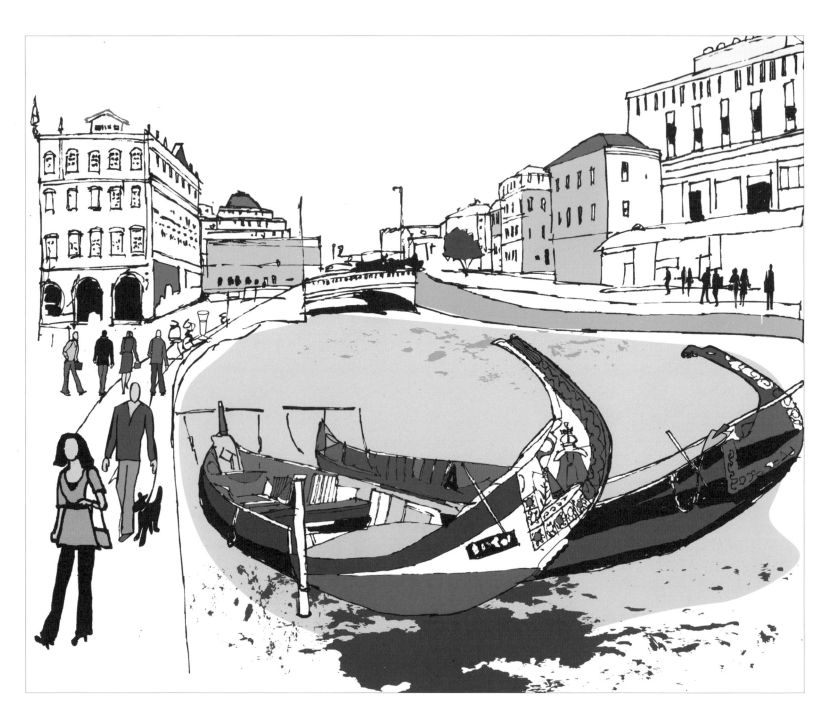

포르투갈, 아베이루 운하의 보트 풍경입니다. 위의 그림에서 숨은 그림을 찾아 보세요.

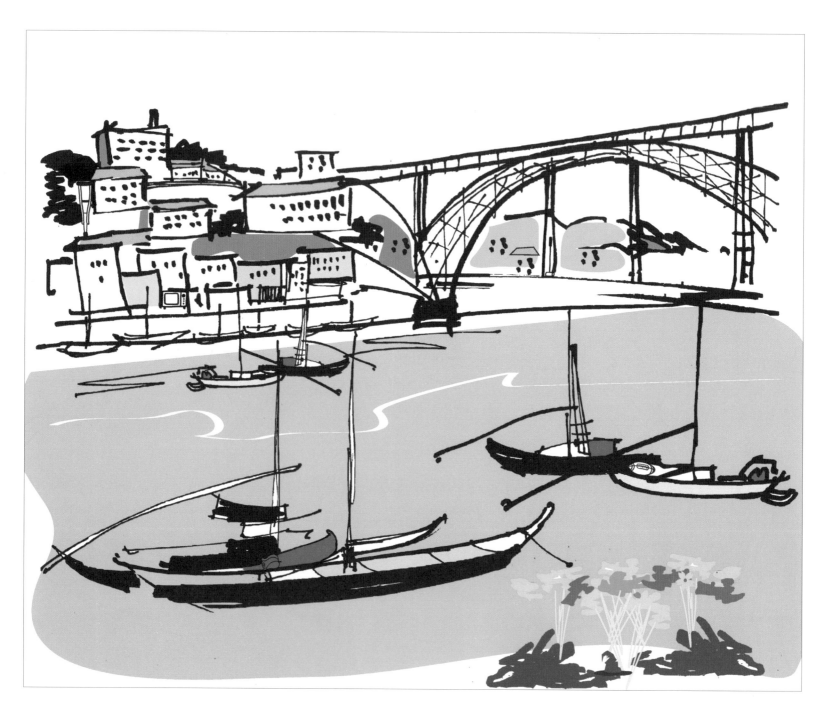

포르투갈, 보트 풍경입니다. 위의 그림에서 숨은 그림을 찾아 보세요.

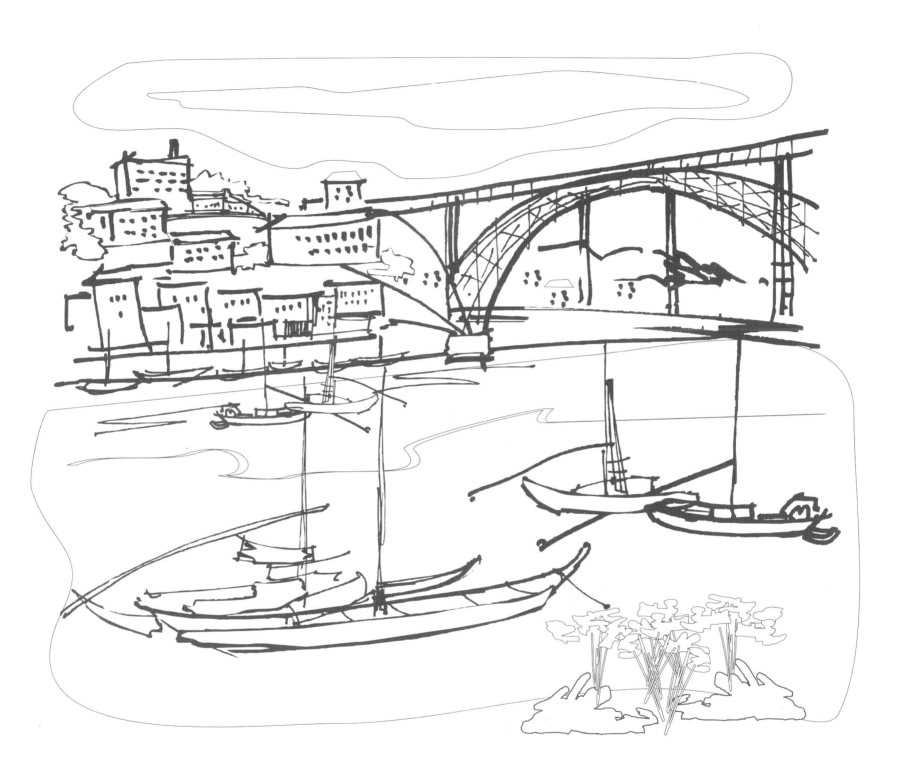

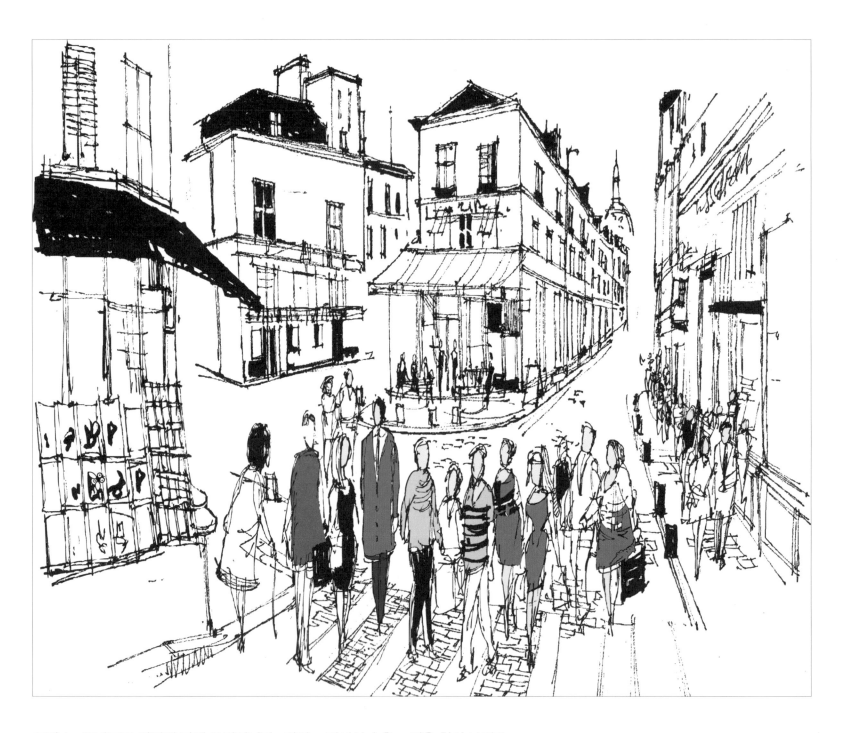

프랑스, 몽마르뜨 언덕의 카페 풍경입니다. 위의 그림에서 숨은 그림을 찾아 보세요.

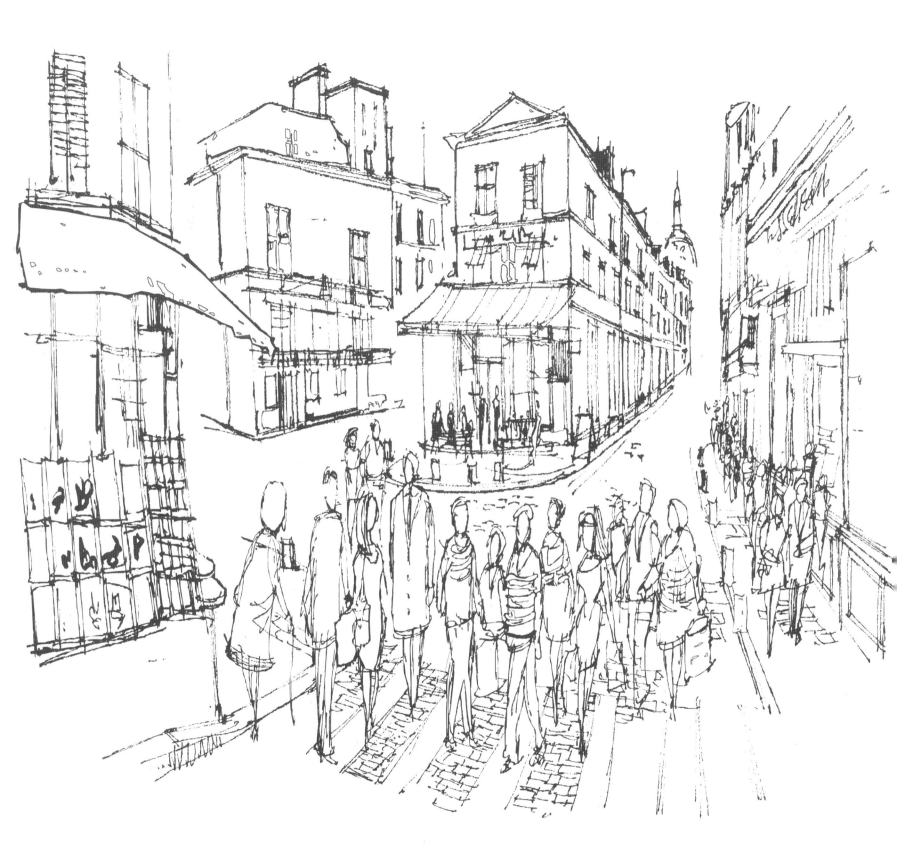

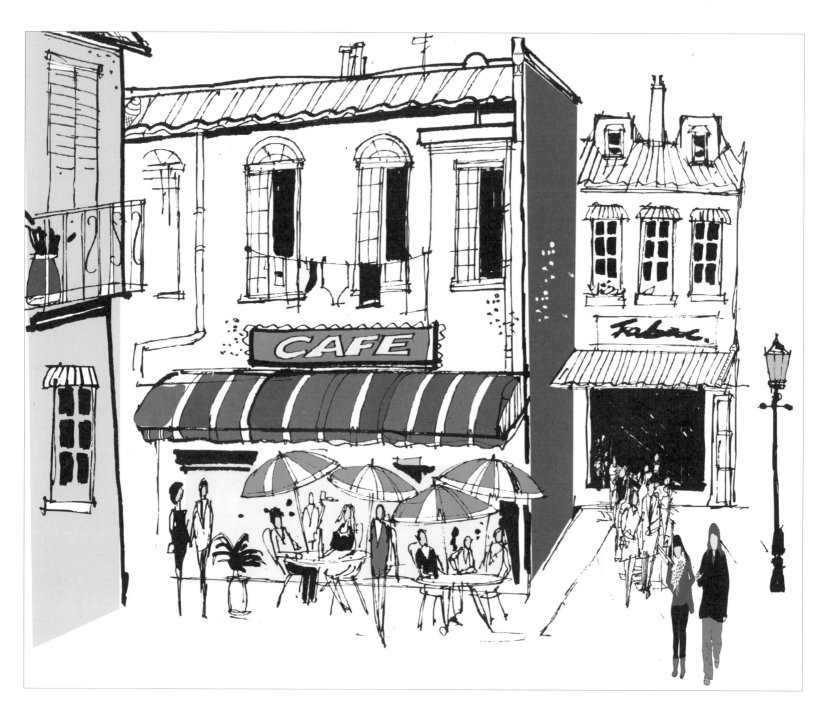

프랑스, 카페 레스토랑과 오래된 건물 플러스 풍경입니다. 위의 그림에서 숨은 그림을 찾아 보세요.

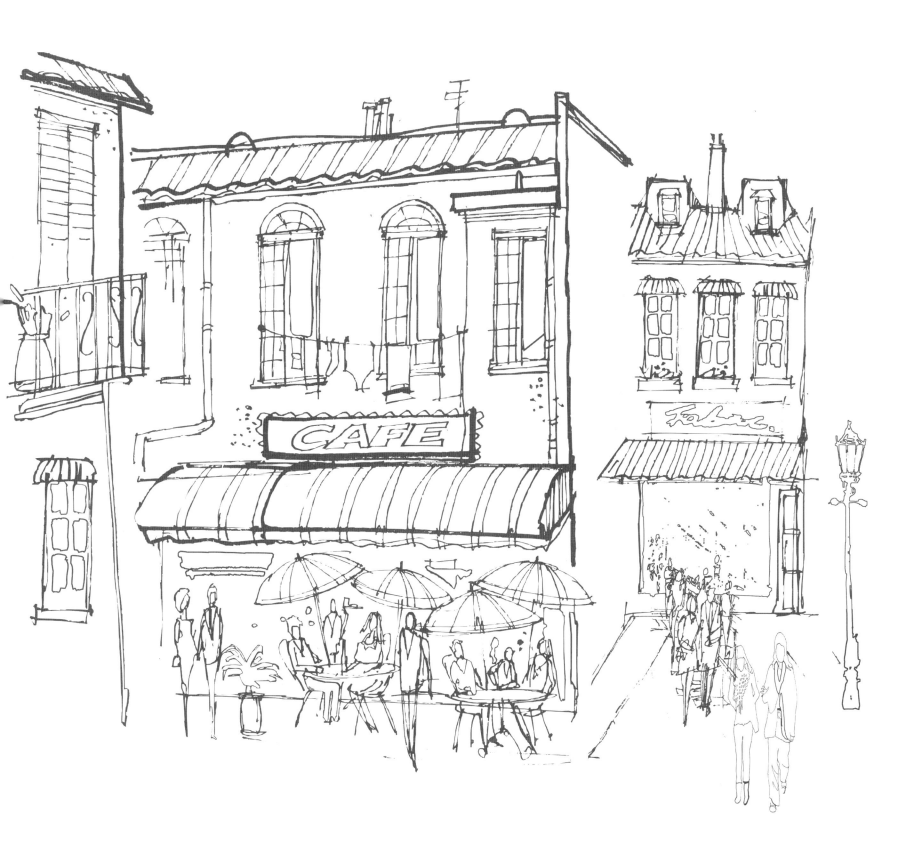

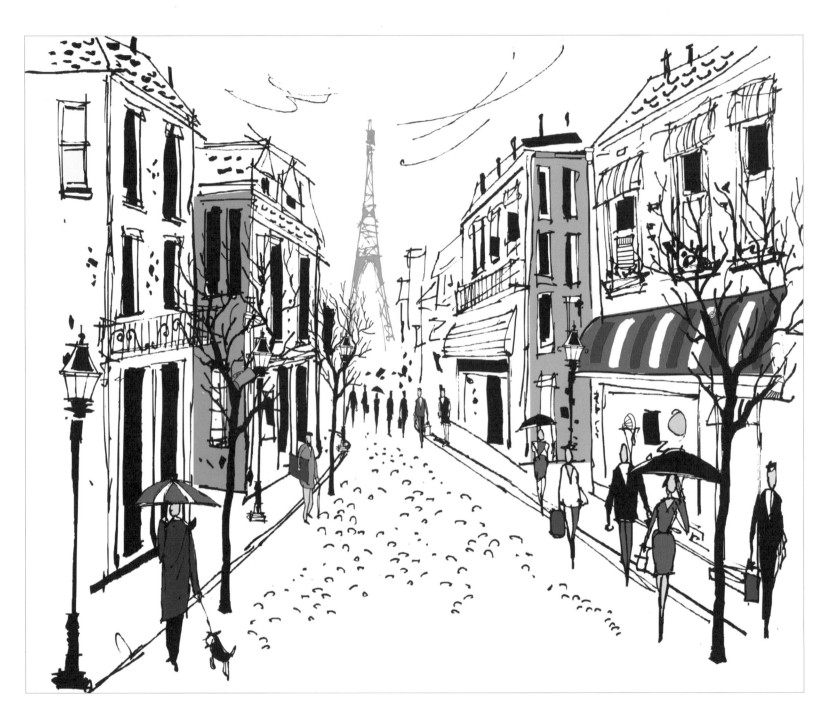

프랑스, 오래된 도시의 거리 풍경입니다. 위의 그림에서 숨은 그림을 찾아 보세요.

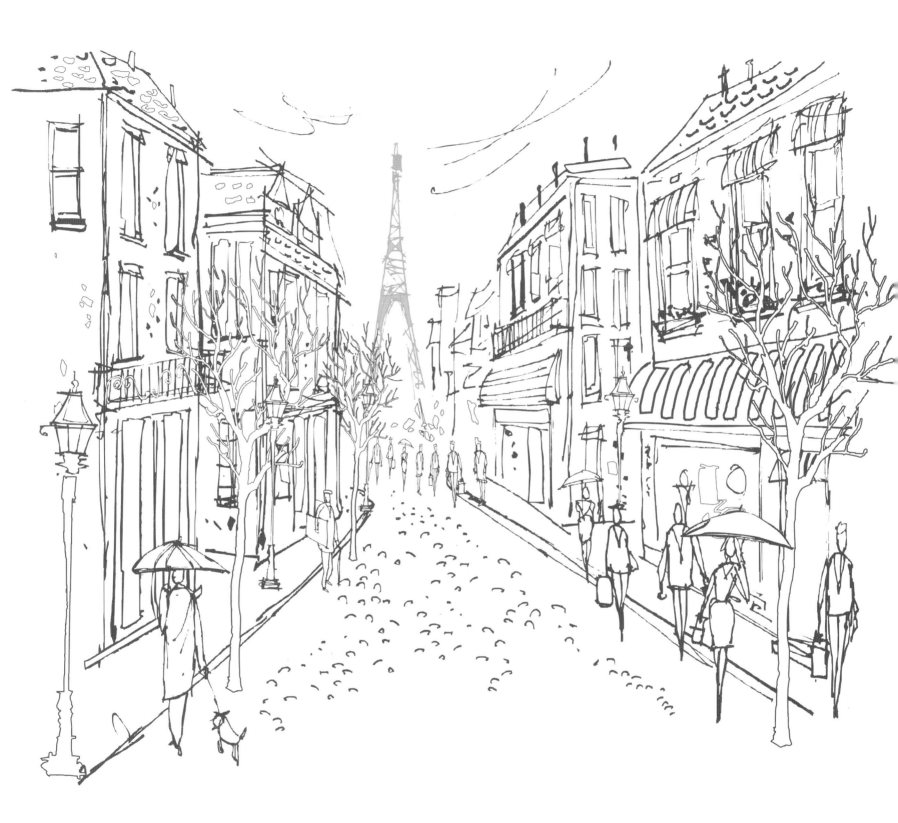

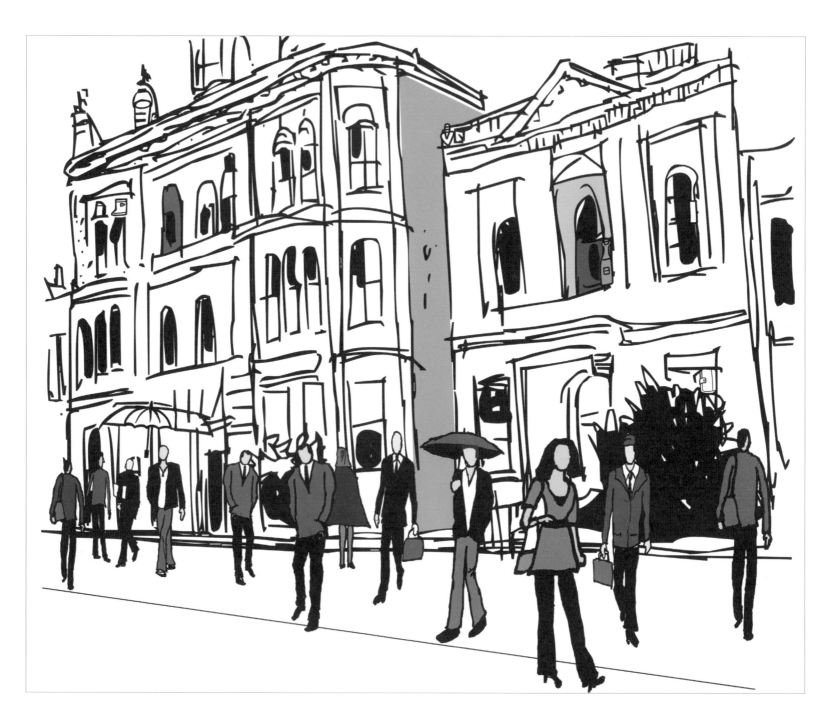

뉴질랜드, 오클랜드의 오래된 집 풍경입니다. 위의 그림에서 숨은 그림을 찾아 보세요.

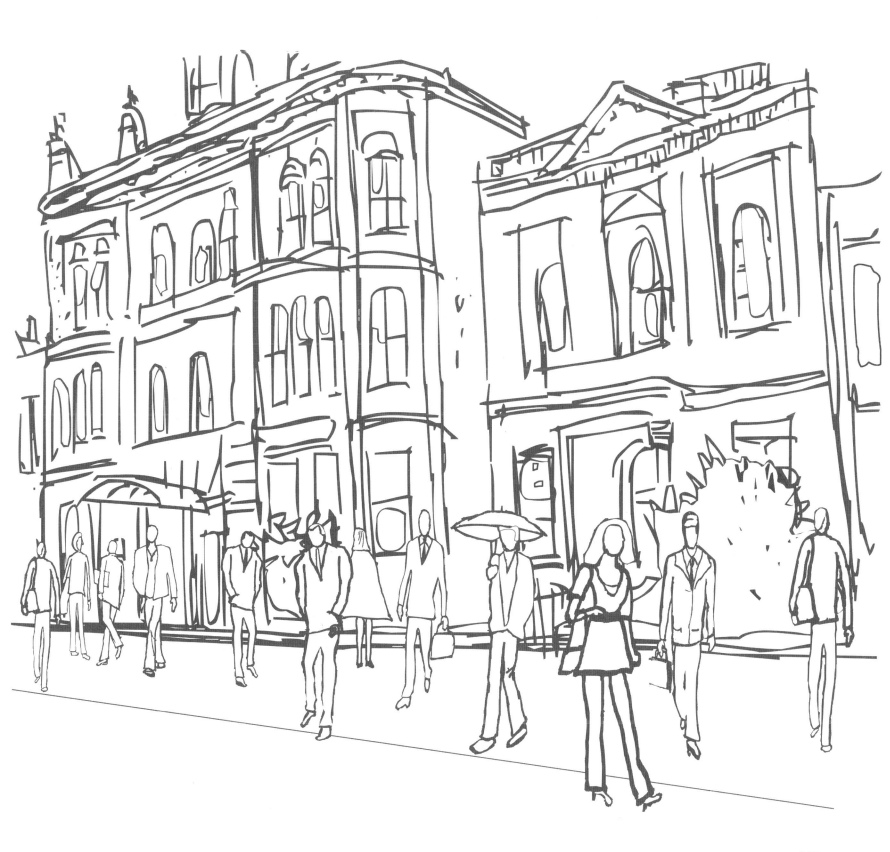

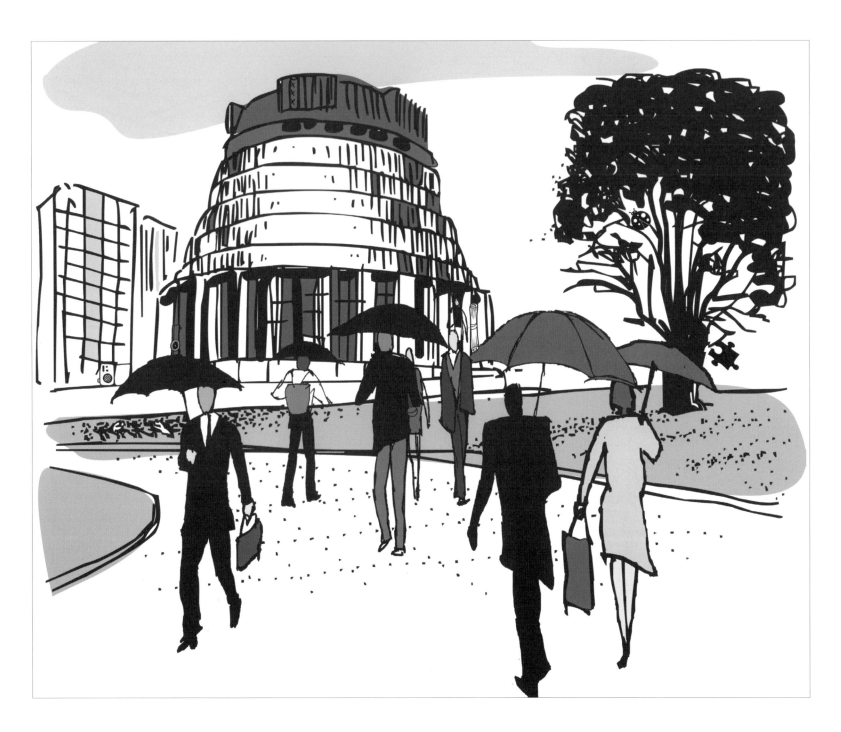

뉴질랜드, 비 내리는 웰링턴 거리의 우산 쓴 사람들의 모습입니다. 위의 그림에서 숨은 그림을 찾아 보세요.

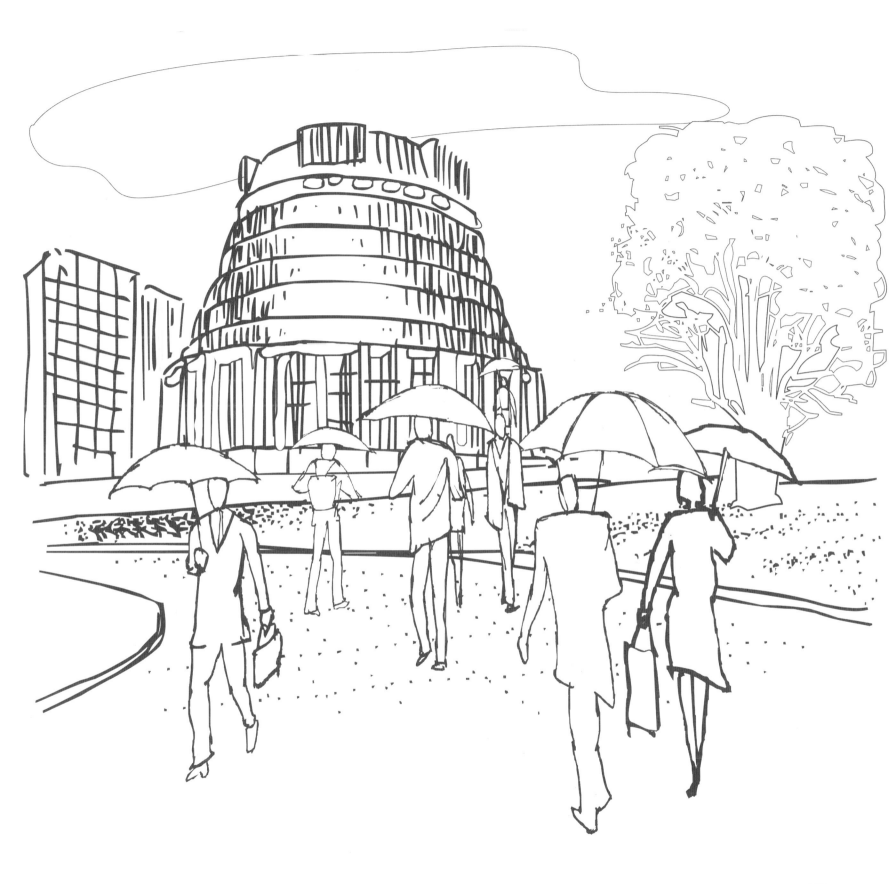

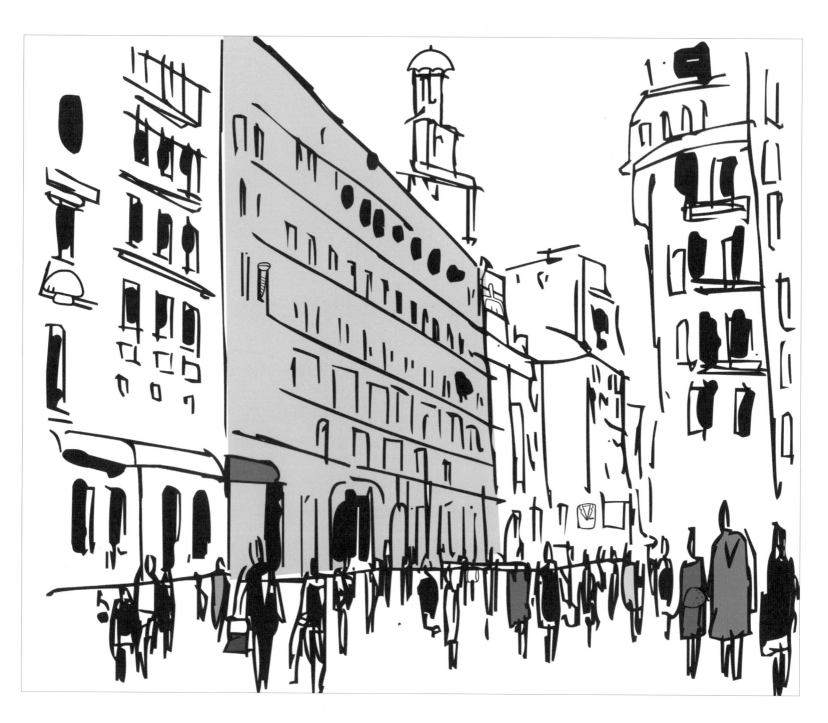

유럽의 바쁜 도시 거리 풍경입니다. 위의 그림에서 숨은 그림을 찾아 보세요.

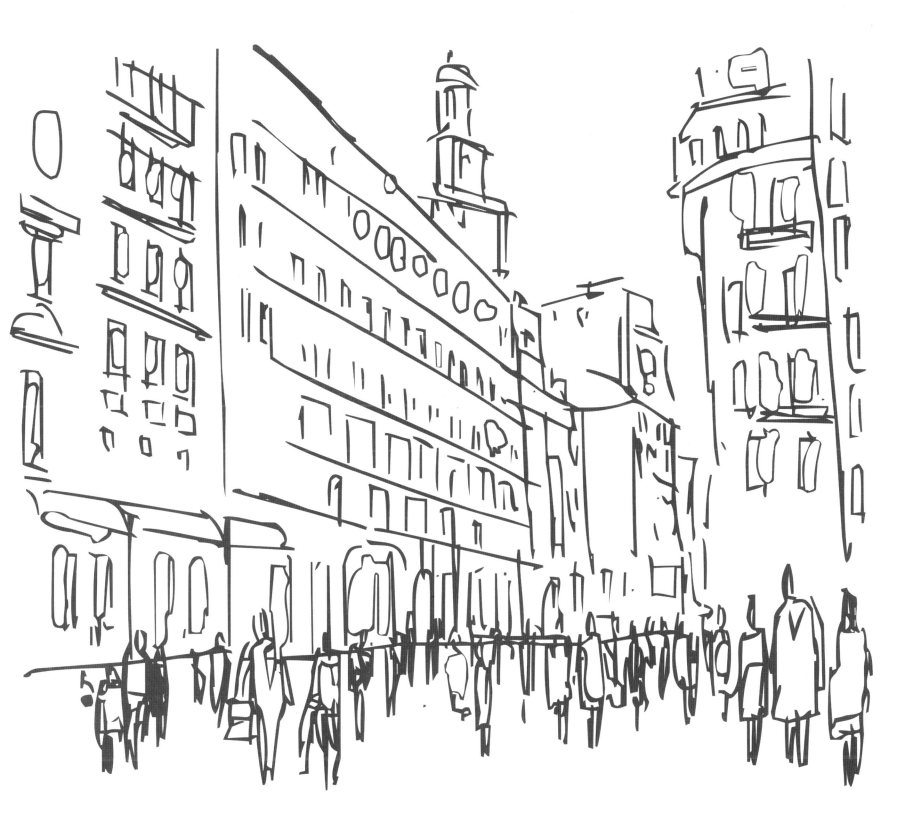

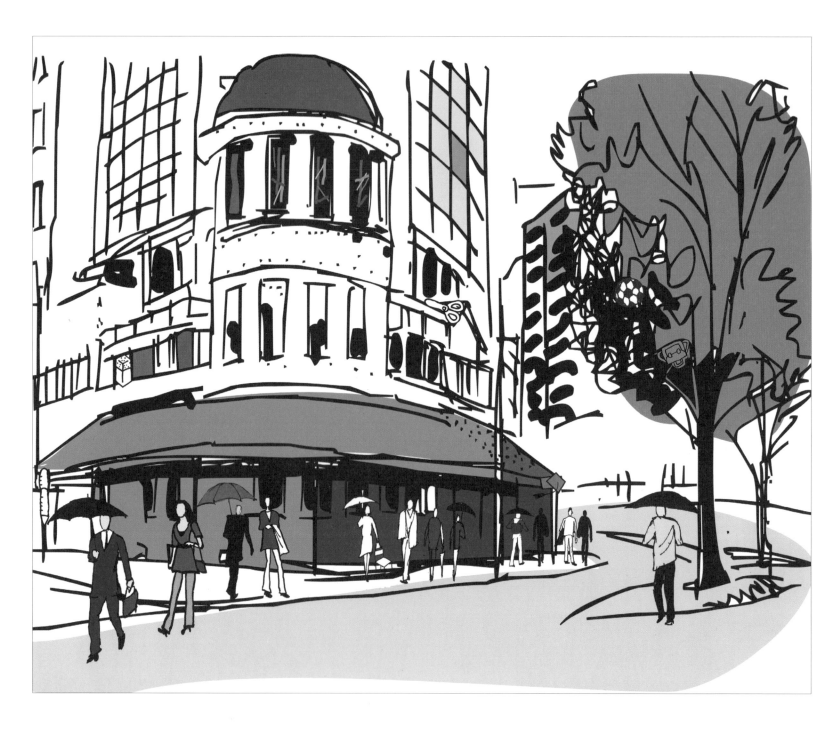

뉴질랜드, 웰링턴의 오래된 건물과 풍경입니다. 위의 그림에서 숨은 그림을 찾아 보세요.

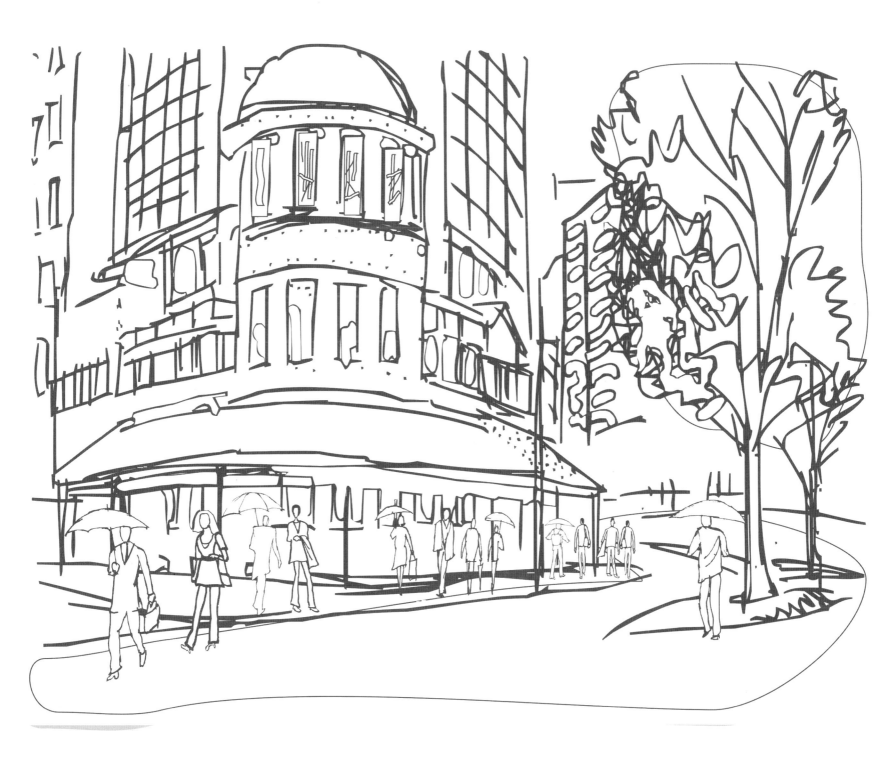

123

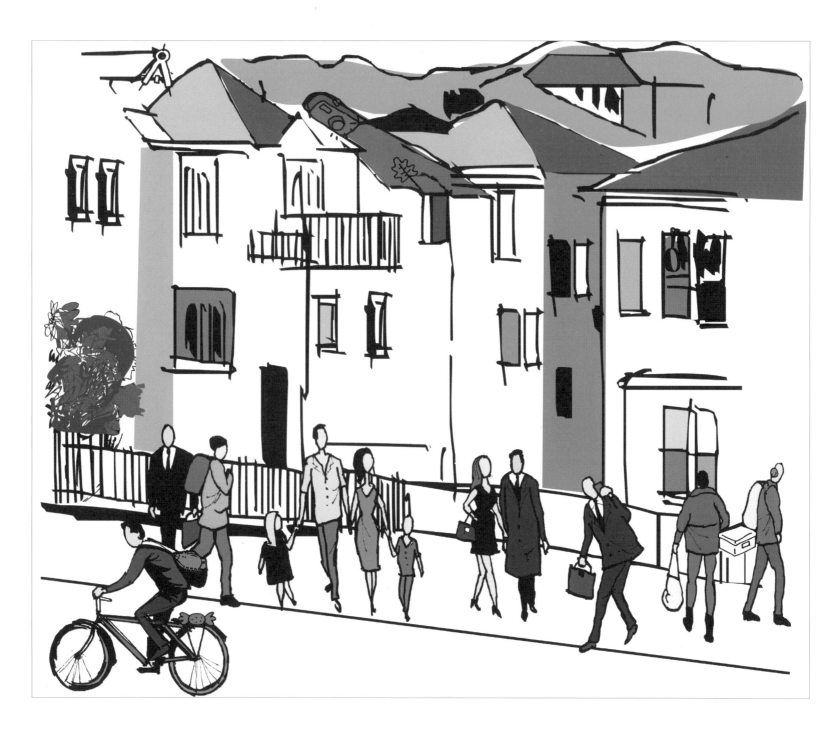

뉴질랜드, 웰링턴 교외 유서 깊은 손던의 풍경입니다. 위의 그림에서 숨은 그림을 찾아 보세요.

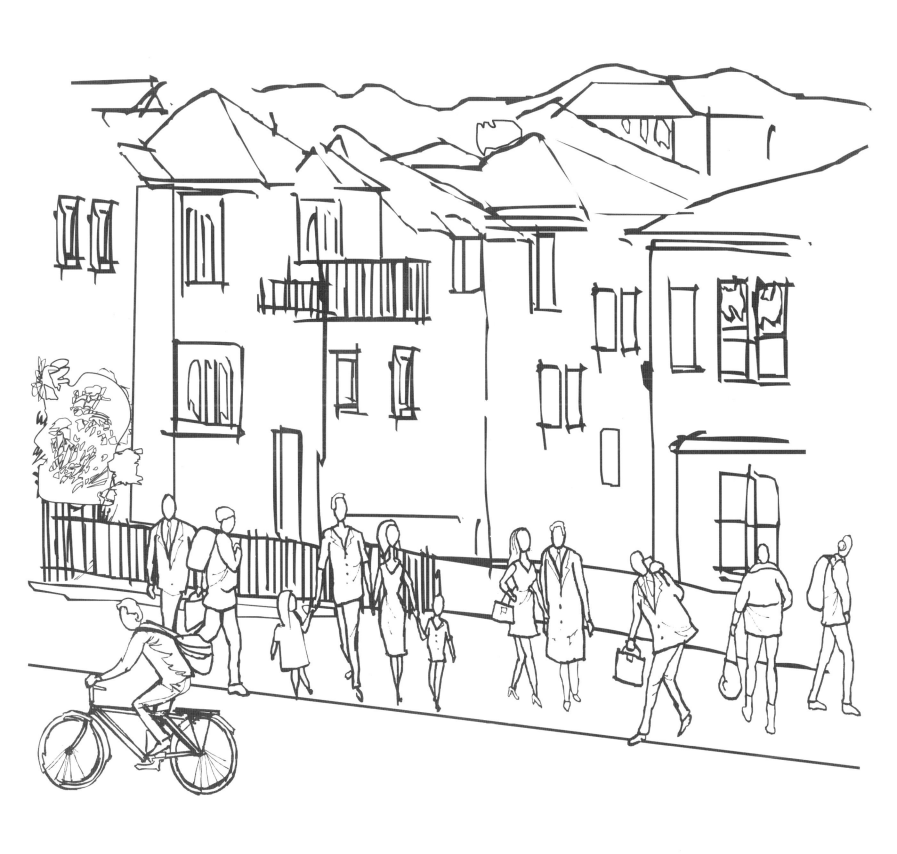

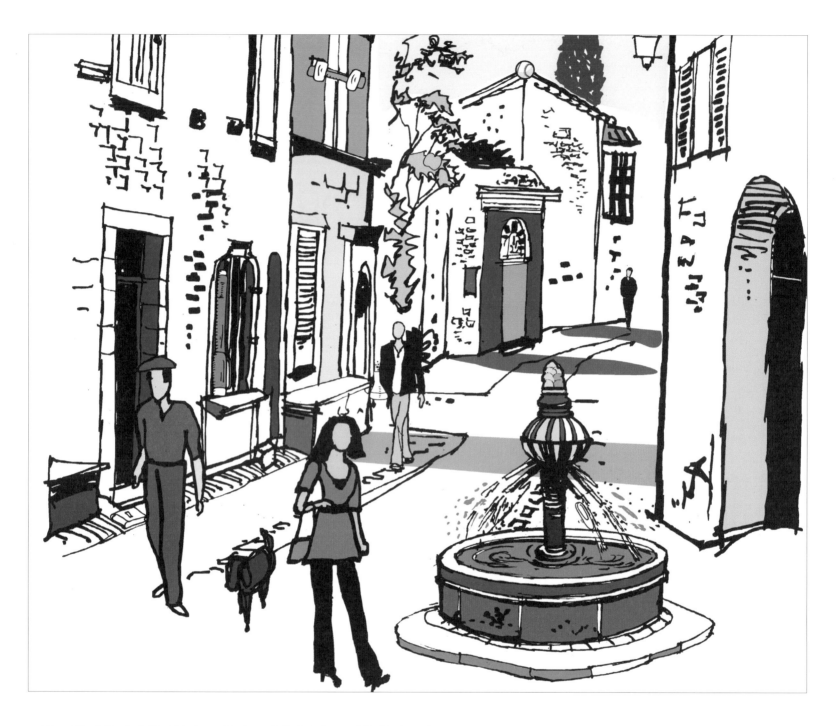

프랑스 옛 마을 거리 풍경입니다. 위의 그림에서 숨은 그림을 찾아 보세요.

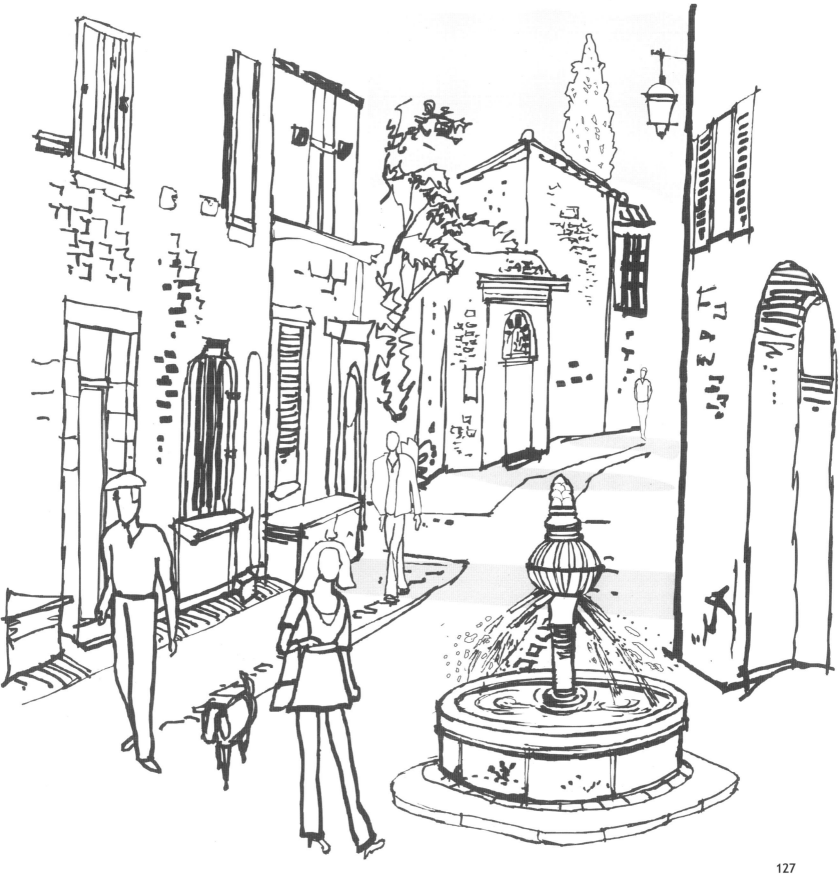

숨은 그림
찾기 정답

HIDDEN PICTURES
ANSWERS

06p

08p

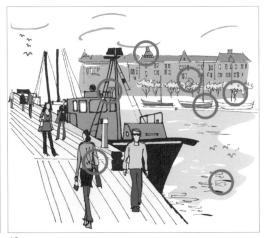

10p

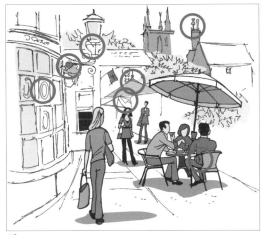

12p

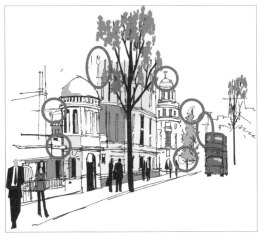

14p

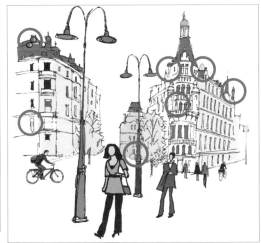

16p

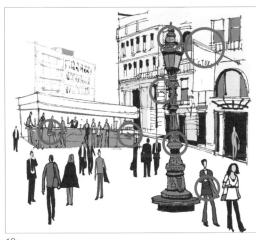

18p

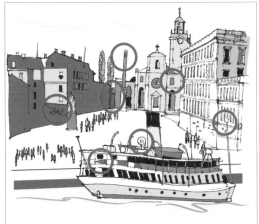

20p

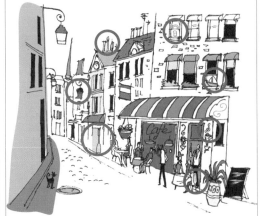

22p

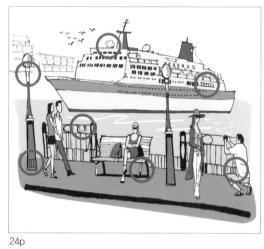

24p

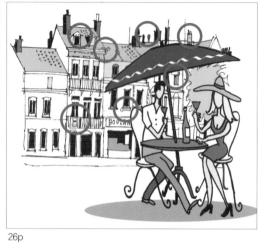

26p

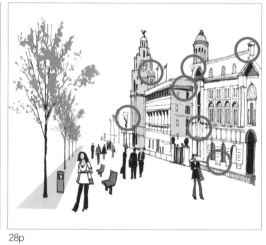

28p

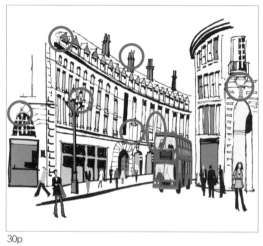

30p

32p

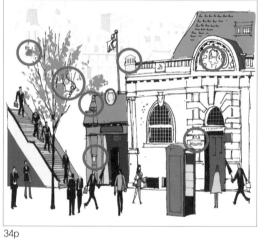

34p

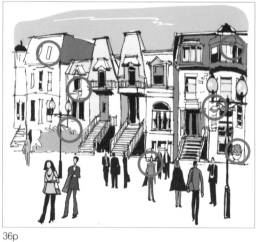

36p

38p

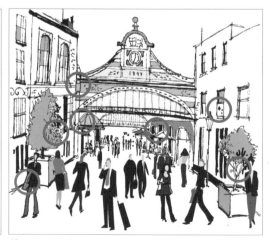

40p

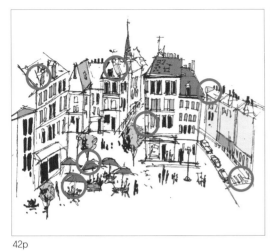

42p

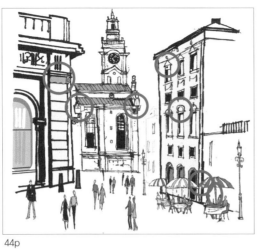

44p

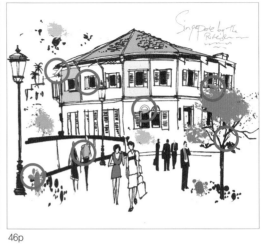

46p

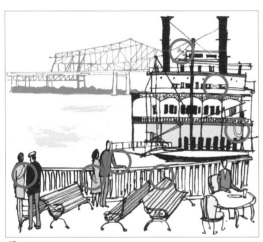

48p

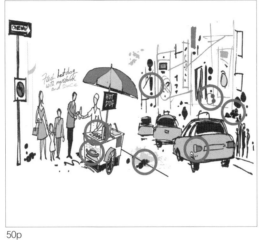

50p

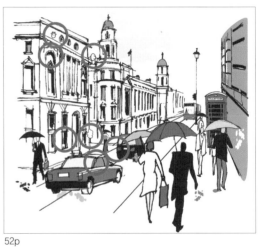

52p

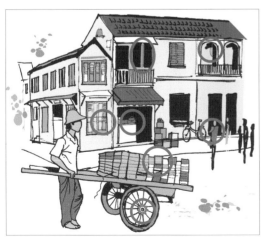

54p

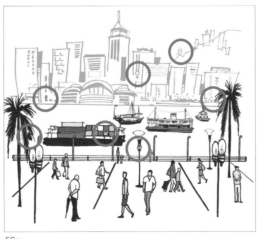

56p

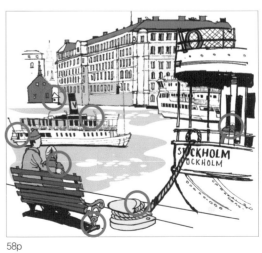

58p

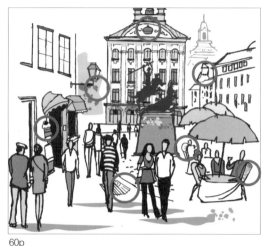

60p

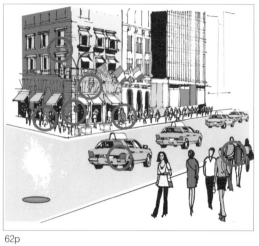

62p

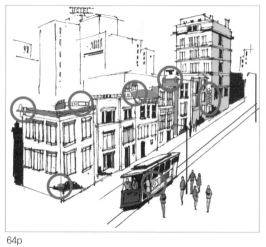

64p

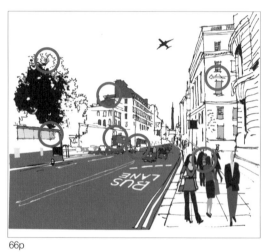

66p

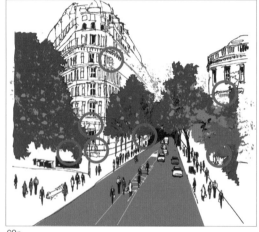

68p

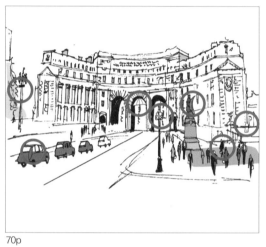

70p

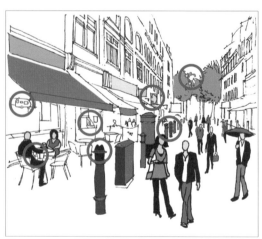

72p

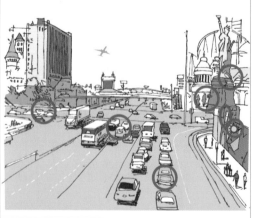

74p

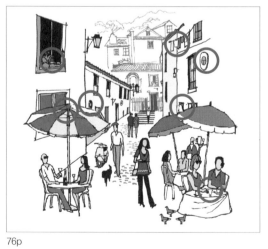

76p

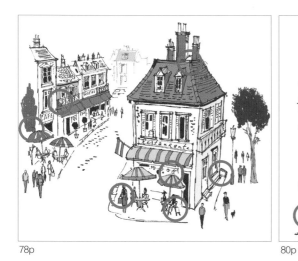

78p

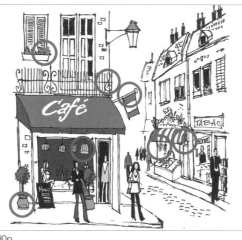

80p

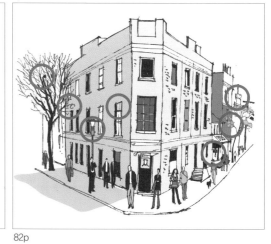

82p

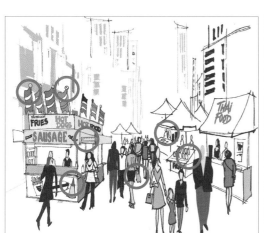

84p

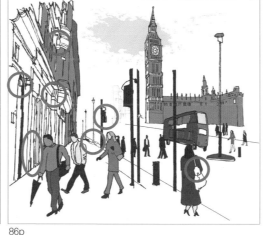

86p

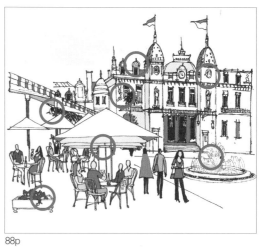

88p

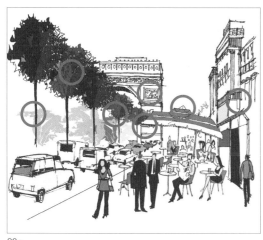

90p

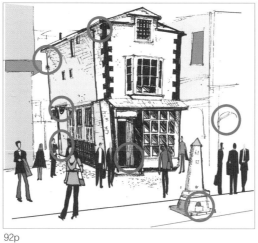

92p

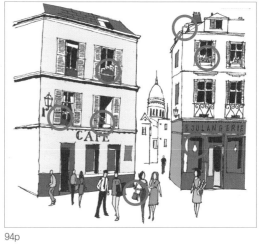

94p

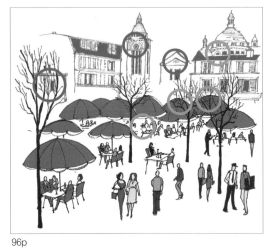

96p

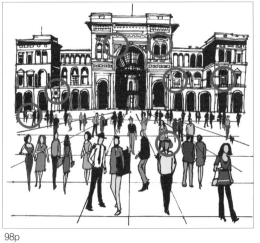

98p

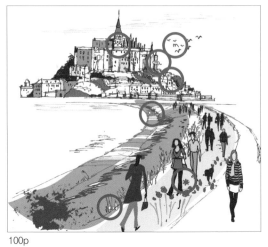

100p

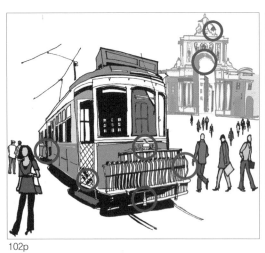

102p

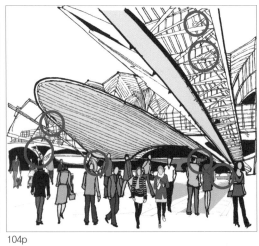

104p

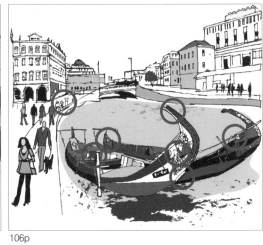

106p

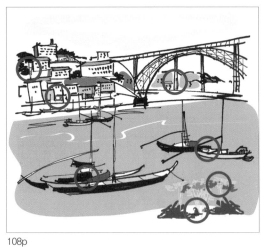

108p

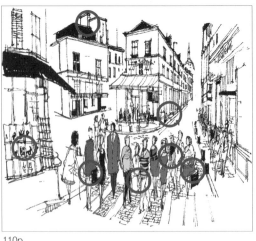

110p

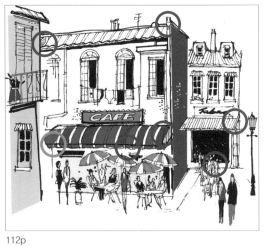

112p

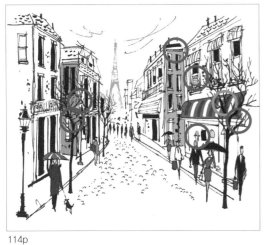

114p

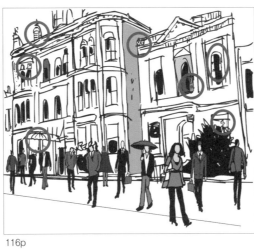

116p

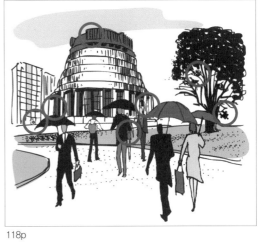

118p

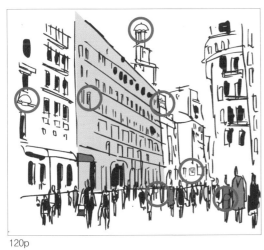

120p

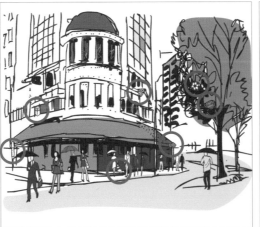

122p

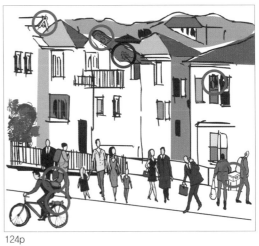

124p

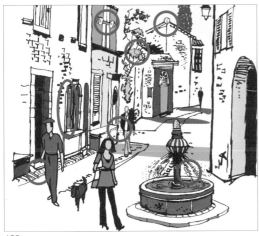

126p